Design Rule Index

要点で学ぶ、
ロゴの法則
150

生田信一　板谷成雄　大森裕二
酒井さより　シオザワヒロユキ　宮後優子

BNN
Bug News Network

はじめに

日常生活で毎日のように目にしているロゴ。組織やサービスの内容を視覚的に伝えるロゴには、様々な造形上の工夫が施されており、その法則をわかりやすく解説したのが本書です。

前半では、ロゴを使う時や選ぶ時に知っておきたい法則 80 項目、後半では、ロゴを作る時に知っておきたい法則 70 項目を掲載。1 見開きに 1 項目ずつ、ロゴの法則をコンパクトにまとめています。

本書では、ロゴの定義、近年のトレンド、変遷と歴史、文化、法律（商標など）、制作プロセス、発想方法、造形方法（色と文字）など、多様な側面からロゴについて解説しています。そのような知識は、ロゴをデザインする方だけでなく、ロゴを依頼する方や使う方にとっても役立つことでしょう。

なお、本書は『要点で学ぶ、デザインの法則 150』（ウィリアム・リドウェル、クリティナ・ホールデン、ジル・バトラー著、BNN より 2015 年に刊行、原書『The Pocket Universal Principles of Design』Rockport Publishers, a member of Quarto Publishing Group USA Inc.）のシリーズ書籍として、同社の承認を得て日本で企画編集されたものです。

Contents

ロゴの基礎知識 Logo Theory 001-080

ロゴのデザイン Logo Design 081-150

ロゴの基礎知識

Logo Theory 001-080

ロゴの定義

ロゴとはロゴタイプ、シンボルマークの総称。
単独使用またはセットで使用する

- 「ロゴ」の語源は、ギリシア語の「ロゴテュポス」(「ロゴ」＝「言葉」の意味)に由来していると言われている。

- ロゴタイプはデザインされた文字で構成され、読むことができる。ブランド名、商品名などの認知度を高める効果が期待される。

- シンボルマークはおおむね、植物や動物、道具や幾何形体などの図像がメインで構成されており、文字ではなく形として認識される。

- シンボルマークは通常は単独で使用せず、文字とセットで使われることが多い。これをロゴマーク、またはシグネチュアという。ブランド認知が確立されている場合、例外的にシンボルマークを単独で使用することもある。

- スローガンや商品を端的に説明する、タグラインが入る場合もある。

- ロゴという名称はシンボルマーク的に使われるロゴタイプを指す場合、マークとロゴタイプのセットを指す場合もある。海外にロゴを発注する場合は注意が必要である。

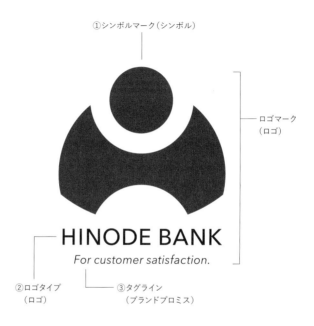

① シンボルマーク（シンボル）

ロゴマーク
（ロゴ）

HINODE BANK

For customer satisfaction.

② ロゴタイプ
（ロゴ）

③ タグライン
（ブランドプロミス）

①と②、または①〜③の組み合わせを、一般的に「ロゴ」「ロゴマーク」と呼ぶ。
①または②だけの場合も「ロゴ」と呼ぶことがある。

ロゴの機能

企業、商品、サービスを知ってもらい
ブランディングを実現する重要なツール

- ロゴは、ブランドを認識してもらうための大切なツールのひとつ。

- まず企業、商品、サービスを知ってもらう「顔」として機能する。さらに企業、商品、サービスが「価値あるもの」だと知らせる役割もある。

- 企業、商品、サービスについて競合と「区別して」優位性が高いという認識を促す。

- 企業、商品、サービスを選んでもらうための指標として、ターゲットの購入や選択の意思を促し、強固にする。

- 認知から継続的な購入を促し、さらに好意、親しみ、信頼、安心を経て、ターゲットの顧客化を目指す。

あらゆる接点を通してブランドのポジティブな情報と体験を提供し、
ターゲットのマインドの中にブランドの価値を構築する。

ブランドの価値が固定化することで、顧客化につながる。

サイン、ピクトグラム、アイコン

サイン、ピクトグラム、アイコンは
ロゴと似ているが役割や機能が異なる

- サインは人が行動するよりどころとなる情報を、具体的な形で示したもの。デパートや病院、駅などに設置される案内図や表示、信号や標識など、快適に生活できるように案内をする役割を担う。

- ピクトグラムは文字が読めない人も理解できる絵的な記号で、文字よりも視認性が高い。1964 年、東京オリンピックで競技や施設を表すピクトグラムが採用されたことが普及のきっかけと言われている。

- アイコンとはあるものを象徴する記号やイラスト、象徴的なデザインのこと。現状ではパソコンやスマートフォンのホーム画面などに表示されるマークで、データの種類やアプリ、アプリが提供するサービスの表示を指すことが多い。

- シンボルマークをアイコンとして使用しているケースもある。

サイン

ピクトグラム

アイコン

街中や駅、病院などでよく見かけるのがサインやピクトグラム。
アイコンは PC やスマートフォン、タブレットなどでおなじみ。

ロゴ制作のプロセス

発注者と制作者とが直接顔をあわせ
相互理解を深める機会を持つのが望ましい

- ロゴ制作は右図①〜⑩のような過程で進められ、各ステップごとにやるべきことがある。詳しくはプランニングの項目（040以降）などを参照。

- ②制作の前段階として発注者が求めるもの、ターゲットなどの背景を、オリエンテーションやリサーチを通して捉える。競合のリサーチ、ロゴの変遷、市場におけるポジションの把握なども必要である。

- ④では方向性を限定せず、様々なテイストのアイデアを創出する。

- ラフデザインの段階で発注者側にヒアリングを実施する場合もある。組織のトップや担当者以外の意見を聞くことも、デザイン開発のヒントになる。

- ⑤プレゼンで数案に絞ったものを提案し、発注者の意見を仰ぐ。ロゴとあわせて展開ツールの資料も提出すると、視覚効果のイメージをつかみやすい。

- ⑧制作者はデザインシステムを作成、これに沿って名刺・封筒、サイン計画などの展開を同時に制作することもある。

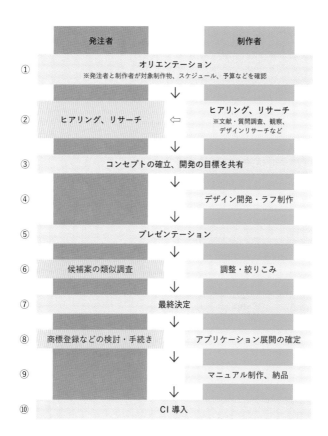

	発注者	制作者
①	**オリエンテーション** ※発注者と制作者が対象制作物、スケジュール、予算などを確認	
	↓	
②	ヒアリング、リサーチ ⇐	**ヒアリング、リサーチ** ※文献・質問調査、観察、 デザインリサーチなど
	↓	
③	**コンセプトの確立、開発の目標を共有**	
	↓	
④		デザイン開発・ラフ制作
	↓	
⑤	**プレゼンテーション**	
	↓	
⑥	候補案の類似調査	調整・絞りこみ
	↓	
⑦	**最終決定**	
	↓	
⑧	商標登録などの検討・手続き	アプリケーション展開の確定
	↓	
⑨		マニュアル制作、納品
	↓	
⑩	**CI 導入**	

ロゴの使用マニュアル

**ブランドイメージを正しく伝えるために
ロゴの使用法を定めたマニュアルが必要**

- マニュアルにはブランドカラー、アイソレーション（項目 058 参照）、最小使用サイズなどをはじめとして、様々な規定がある。

- ブランドカラーは、印刷用とスクリーン用の指定が必要。

- アイソレーションとはロゴの周囲に確保すべき余白のことである。ロゴのある箇所のサイズを基準として規定する。

- 最小使用サイズはこれ以上小さくしてはロゴデザインの意図が伝わらなくなる、というサイズのこと。印刷ではミリメートル、スクリーンではピクセルで指定する。

- 制作会社などにロゴデータを支給する場合、同時にマニュアルの PDF ファイルを支給する。ロゴの使用に限ったページ数の少ない限定版を用意することもある。

- かつてマニュアルは社外秘であることが多かったが、現在ではブランドをよりよく知ってもらうために積極的に公開している企業が多い。

ロゴの使用マニュアルのサンプル。使用書体やカラーなどを規定している。

ロゴの商標登録

ロゴを商標登録する意義、メリット、制作における注意点を把握する

- ロゴの商標登録は、あいまいな概念である事業者の「ブランド力」「信用力」を可視化することである。

- 商品やサービスを一目で表すロゴを商標登録し、知的財産権である「商標権」という排他的権利を有することで、独占的な使用が可能となり、商品やサービスのブランド価値を一層高める効果が生まれる。

- 商標登録制度は「先願主義」なので、ロゴの商標権を取得していれば、他者が同様のロゴを使用して事業を営んでいる場合に、使用の差止を請求し競合を排除することができる。

- 逆に他者が同じあるいは類似のロゴを先に商標登録してしまうと、そのロゴを使えなくなるリスクが大きくなり、実績・信用の失墜につながり、費用負担も大きくなる。

- ロゴの制作にあたっては独特の造形であることが求められる。同じあるいは類似のロゴを他社が商標権を取得して使用していないかを綿密にリサーチする必要がある。

J-PlatPat（特許情報プラットフォーム、https://www.j-platpat.inpit.go.jp）には、日本国内のみならず欧米なども含む世界の特許・実用新案、意匠、商標、審決に関する公報情報、手続きや審査経過などの法的状態（リーガルステイタス）に関する情報などが収録されており、無料で特許情報の検索・閲覧サービスが提供されている。

トレードドレス取得による保護

トレードドレス取得により
知的財産であるデザインを守ることができる

● トレードドレス（米国立体商標）とは、アメリカで知的財産のひとつとして認められている概念で商品のデザイン、商品・サービスの全体的なイメージのこと。店舗の内装デザインで取得しているケースもある。

● 商品のラベル・包装紙・容器などの外観、商品の大きさ・形・配色・構造・図像などをはじめ、全体的な構成・デザインも含まれる。

● ロゴの配置、色、製品パッケージの形、ブランドの全体的な見た目とイメージを形づくるものは、すべてトレードドレスとなる可能性がある。

● トレードドレスの取得を申請するには、その企業がアメリカにおいて製品やパッケージを長期間供給していると認められていること、アメリカでの販売や広告の実績などを証明する必要がある。

● グローバル的な視点から、アメリカでトレードドレスを取得し他社の模倣を防止することは、ブランド力の向上や拡大などにつながると言える。日本国籍の企業も取得している実例がある。

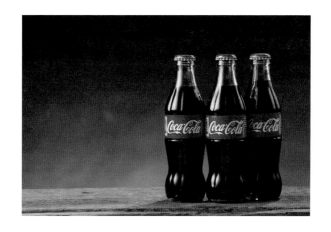

ブランドのアイコンとしてロゴと同等の重要性を持つ、コカ・コーラの
ボトルデザインもトレードドレスで保護されている。

ロゴのトレンド1：小文字化

ロゴを小文字表記にする企業が
増えてきている

- 欧文のロゴタイプはすべて大文字、または頭に大文字＋小文字という組み合わせでデザインされているものが多い。

- 近年、リブランディングとして、すべて小文字のロゴタイプに変更される傾向が見られる。例えば、DoCoMo → docomo、DENTSU → dentsu など。

- 書体にもよるが、直線が多い大文字に対して小文字は曲線が多いため、小文字のロゴタイプは、優しさ、親しみやすさ、柔軟さなどのイメージや、柔らかな印象を与える。

- それ以外に「URL が小文字表記だから」「IT 企業のロゴデザインによる影響」などの分析もある。時代背景の変化やコーポレート・アイデンティティの刷新などもロゴの小文字化に影響していると思われる。

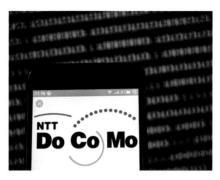

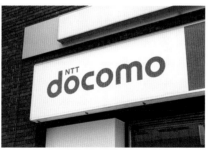

ヒューマンタッチ、安心感、信頼感を表現。シンプルで親しみやすいデザインを
目指して 2008 年に変更された NTT ドコモのロゴ。

ロゴのトレンド2：単純化

Webでの発信をふまえたシンプルな書体、
視認性の高いデザインが主流に

- 2018年、欧米のハイブランド、バレンシアガ、ベルルッティ、バーバリー、ローラ メルシエ、セリーヌ、バルマンがいっせいにロゴをリニューアルした。ブランドイメージの刷新に加えて、デジタル化によるメディアの変化の影響によるものと考えられる。

- ブランドの発信手段が印刷物からWebへ、デバイスもスマートフォンを中心とした環境へ移行することで、小さいサイズでも視認性が高いロゴのデザインが必要とされている。

- ロゴタイプの書体も、線に抑揚や突起があるセリフ体から、シンプルなサンセリフ体への変更が目立つ。書体の違いについては項目126を参照。

- 欧文フォントのロゴタイプをサンセリフに変更することによって、スマートフォンのような小さい画面での視認性を上げたり、時代に合わせた新たなブランドイメージを訴求したりする効果がある。

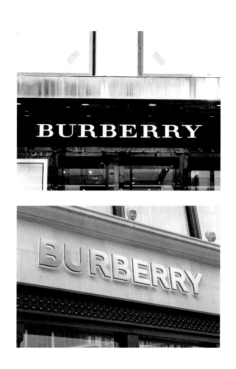

バーバリーの新旧のロゴを見てみると、シンプルなサンセリフ体で構成された新しいロゴ（下）は現代的かつ視認性が上がった印象がある。

ロゴのトレンド 3：フラット化

表示環境に合わせ自動車メーカー各社が
3D からフラットなロゴに変更

- 1980 〜 90 年代のトレンドとして、自動車メーカー各社はブランドのシンボルとも言える金属製のエンブレムを模した立体的な 3D ロゴを採用。

- 近年、3D ロゴの特徴である傾斜面やグラデーションを使ったデザインは、スマートフォンなどの小型のデバイスで表示した時、識別しづらいという問題点が浮上してきた。

- 現在はデジタルプラットフォーム上での視認性を高めるため、多くの自動車メーカーのロゴが立体的に見える要素を排除し、フラットなデザインへと回帰している。

- MINI は 2015 年にロゴをフラット化。そのほかアウディ、シトロエン、日産、トヨタ、フォルクスワーゲンの各社も 2 D のロゴにデザイン変更している。

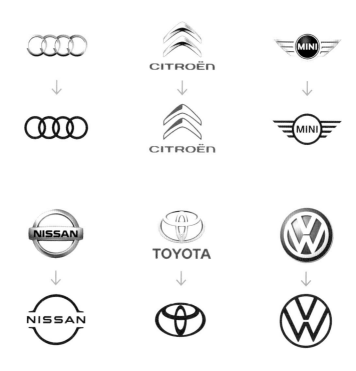

「デジタル・ファースト」を掲げたフォルクスワーゲンをはじめ、各社がシンプルで加工を抑えたデザインへとロゴを変更。

ロゴジェネレーター

独自性や信頼度があるか、商標登録ができるか、選択と判断のスキルが必要となる

- 「ロゴジェネレーター」とはロゴを自動作成する Web サービスのこと。Web サイト上のテンプレートからデザインを選択し、フォントやパーツを組み合わせ、短時間でロゴを作成することが可能だ。

- フォントや色などの修正、レイアウトの微調整は可能だが、デザインの専門知識がないと使いこなせない機能もある。

- 決まったフォーマットから選択するため、ありきたりなデザインになりがち。ブランドの歴史や背景、未来への拡張性など、複雑なファクターをふまえた独創的なアイデアを表現することは難しい。

- 無料で作成できるツールや無料プランがあるツールは、解像度やサイズなどが限られる場合があり、必要に応じて有料プランに切り替えるシステムもある。

- 作成したロゴは商用利用 OK とあるが、商標登録が可能なサイトと不可能なサイトがある。サイトごとに詳細な利用規約を確認する必要がある。

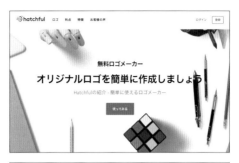

hatchful
https://hatchful.shopify.com/ja

知識やデザインの経験がない人でも簡単にロゴが作成できる Web サイト。
無料で作成したロゴの商用利用が可能。

グラフィック・エレメント

固定のロゴに対して自由度と汎用性の高いツール、各媒体で印象的なコミュニケーションを実現

- グラフィック・エレメントとは、ブランドロゴや企業ロゴ、商品ロゴに使用する、規定されたグラフィックやパターンのことを指す。

- シンボルマークやロゴタイプと連動したデザインが多く、シンボルマークのイメージを補強したり、視認性を高めたりする機能もある。

- ロゴ制作の段階で、あわせてグラフィック・エレメントを制作すれば、多方面で活用できる。

- グラフィック・エレメントとロゴマークやキーカラーを組み合わせて表現することで、ロゴだけではカバーしきれない様々な媒体に展開できる。

- ロゴに比べて自由度が高く設計され、コミュニケーションツールとして紙媒体や動画、Web、空間デザインまで各媒体で活用できるため、独自の世界観やトータルなイメージを訴求できる。

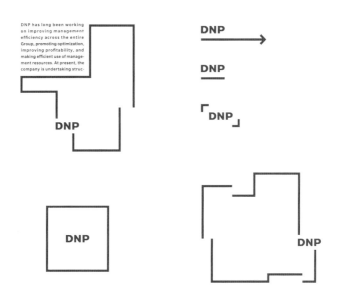

DNPのコーポレートマークは変えずに最小単位のブルーラインを自在に拡張させる、汎用性の高いグラフィック・エレメント。

図版提供：大日本印刷（DNP）、アートディレクション：三澤デザイン研究室

013 シンボルには読めるロゴタイプを

**シンボルに特徴がある場合、
組み合わせるロゴタイプは読みやすいものにする**

● シンボルは視覚情報として、ロゴタイプは文字情報として伝わる。ロゴタイプ
に視覚情報を加味すると 2 つの視覚情報が同時に伝わり、印象に残りにくい。

● シンボルはイメージとしてブランド名とともに覚えてもらう必要がある。その
ため、ロゴタイプはその発音がすぐに頭に浮かぶように、読みやすい文字で組
む必要がある。

● ナイキやアップルのように、シンボルが世界に浸透したブランドはロゴタイプ
を省略することがある。シンボルが言語化し共有されたからである。新興企業
や新ブランドは必ずシンボルとロゴタイプはセットで使用すべきである。

● スマートフォンのアイコンにはシンボルを使用することが多く、そのためシン
ボルの言語化が促進されている。

シンボルと読みやすいロゴタイプ
の組み合わせ

ロゴタイプをシンボリックにデザイン
すると両方印象に残らない

ダイナミック・アイデンティティ１

特定の規定の範囲でロゴの形状が変化する。
変化することがアイデンティティを表現している

- ロゴデザインがある規定の範囲内で形状を変化させる手法をダイナミック・アイデンティティ（ダイナミック・ロゴ）と呼ぶ。

- ダイナミック・アイデンティティは主に組織において用いられる。商品ブランドには適さない。

- ロゴが変化すること自体が、組織のアイデンティティと合致していることがダイナミック・アイデンティティを導入するための条件といえる。

- 組織の理念やブランドメッセージに「変化」「進化」「新しい価値の提供」「多様性」など、常に組織自体や提供価値が変化する場合や、多様性を重視していることを表現することに適している。

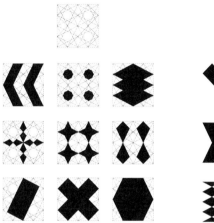

ロシアの伝統の文様を自由に組み合わせた
Moscow Design Museum のアイデンティティ

『新しい時代のブランドロゴのデザイン　ダイナミックアイデンティティのアイデア 97』（BNN）より

ダイナミック・アイデンティティ 2

多様性を重んじる組織には
ダイナミック・アイデンティティが有効

- SDGs の観点から多様性を重んじる動きが世界中で広まっている。様々な人種や、性の多様性を支持することを表明している自治体などでは、ダイナミック・アイデンティティが有効な手法になる。

- 音楽やアートなど多様な価値観が共存する世界においても、ダイナミック・アイデンティティは有効な手法。

- ビジュアル要素だけではなく、言葉としてブランドメッセージを明確に打ち出すことで、より多様性を重んじることを周知できる。

- ロゴの変化だけではなく、ロゴから抽出したグラフィック・エレメントを多様に展開することでも多様性や変化は表現できる。

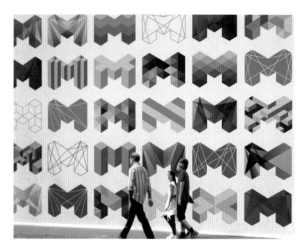

CITY OF MELBOURNE

都市の多様性をパターンのバリエー
ションで表現するCity of Melbourne
のアイデンティティ

『新しい時代のブランドロゴのデザイン　ダイナミックアイデンティティのアイデア 97』（BNN）より

ダイナミック・アイデンティティ 3

ストーリー性のあるユニークで自由な
Google Doodle

- Google はトップページに各国の記念日や、歴史上の人物の生誕などを祝うホリデーロゴを毎日掲載している。これらは国ごとに異なる内容となっている。

- Google Doodle というサイトに過去のホリデーロゴをまとめて掲載している。

- Doodle とは「落書き」という意味で、ホリデーロゴを採用する前は、特に意味のないデザインバリエーションが制作されていた。ルールは色の順番と、Google と読めること。

- ホリデーロゴ以前は、Google の柔軟性や自由さが表現されていた。ホリデーロゴ以降は世界の歴史やニュースに Google が密接に関わっていることが表現されている。

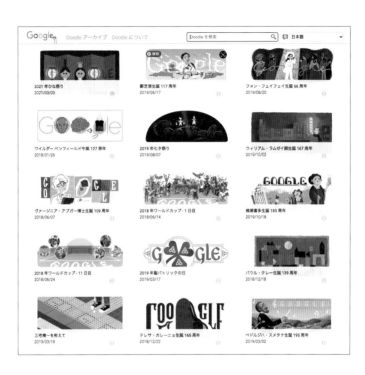

2021 年ひな祭り
2021/03/03

鄧芝海生誕 117 周年
2019/06/17

フォン・フェイフェイ生誕 66 周年
2019/08/20

ワイルダー・ペンフィールド生誕 127 周年
2018/01/26

2019 年七夕祭り
2019/08/07

ウィリアム・ラムゼイ卿生誕 167 周年
2019/10/02

ヴァージニア・アプガー博士生誕 109 周年
2018/06/07

2018 年ワールドカップ・1 日目
2018/06/14

横瀬富多生誕 183 周年
2019/10/18

2018 年ワールドカップ・11 日目
2018/06/24

2019 年聖パトリックの日
2019/03/17

パウル・クレー生誕 139 周年
2018/12/18

三宅精一を称えて
2019/03/18

テレサ・カレーニョ生誕 165 周年
2018/12/22

ベドルジハ・スメタナ生誕 195 周年
2019/03/02

Google Doodles (https://www.google.com/doodles)

モーショングラフィックス

**ロゴをアニメーションにすることで、
印象に残りやすくする**

- 通信回線の高速化により、Webやデジタルサイネージなどで動画を提供しやすくなったことで、動画メディアがより利用されるようになった。動画コンテンツが優位になったことで、使用されるロゴもアニメーション化されるようになった。

- 人は静止したものより、動いているものに注目するため、ブランドの象徴であるロゴもアニメーション化することで、より誘目性を高めることができる。

- ロゴを音（サウンドロゴ）とアニメーションで複合的に表現することにより、ロゴに込められたメッセージがより伝わりやすくなる。

- 印刷媒体など固定した媒体に使用する場合の視覚的整合性を取り、モーションの印象と、印刷した場合の印象が揃うようにデザインする必要がある。

音声を解析して動くビジュアルを用いたテレビ朝日の事例

『新しい時代のブランドロゴのデザイン　ダイナミックアイデンティティのアイデア 97』(BNN) より

ロゴの視認性と可読性

一瞬で読めるか、誤読の可能性がないか、
視認性と可読性が重要

- ロゴの開発、選択、決定の際には、視認性・可読性に留意する。

- 視認性が高いロゴとは、文字が見やすく、見て瞬間的に認識できるデザイン。文字のサイズ、書体、コントラストが視認性に関わる重要なポイントである。

- 文字と地の色にも注意する。明度（色の明るさの度合い）の差が大きいとコントラストが高いためはっきり見え、明度が近いと見づらくなる。また、形状がシンプルであれば視認性は上がり、ごちゃごちゃしていると下がる。

- 可読性が高いとは、文字を正確に読むことができ、誤読の可能性がない状態を指す。ほかの文字に見えないか、ほかの読み方がしないかをチェックする。

- 文字サイズを大きくしたり、地の色と文字の色の明度差をつけたりすることで可読性を高めることができる。

FLOWER SHOP

どちらも FLOWER SHOP のロゴだが、上は装飾・変形が過剰で読めない。
下は線が細く視認性が悪いロゴタイプとマーク。

019 記憶に残るロゴ

記憶に残る色や形を用い、
シンプルで独自性を備えていれば最強

- 人が短時間で受け取ることのできる情報は限られるため、多くの情報や要素で構成されたものは記憶に残りづらい。

- 瞬時に記憶されることを目指すロゴのデザインでは、表現のテーマを絞ることが鉄則である。

- 直感的に記憶しやすいのは「色」。色が与える一般的な印象をふまえつつ、ブランドや商品のテーマに合った色を選ぶことが重要。

- ブランドイメージを「シンプルな形」で伝え、スピード感と動きを感じさせるナイキの流動的なマークはスポーツブランドのロゴマークとして絶妙。

- 簡潔でありながら企業やサービスなどの独自のテーマ、特徴やメッセージを表現することが大切。ただシンプルなだけでは差別化しづらく、既視感のあるものになってしまうので注意する。

シンプルなデザインの中にもブランド・アイデンティティが凝縮され、
印象的な有名企業のシンボルマーク。

図と地の法則

ひとつのものしか見ていない
人間の知覚のしくみ

- 人間の知覚刺激は、焦点が定まる対象の「図」と、それ以外の背景のようにみなす「地」の2つに分けて認識している。

- 見る上でウェイトが置かれるのは「図」で、強く記憶される。

- 向き合った横顔にも、壺にも見えるという有名な「ルビンの壺（盃）」では横顔を「図」と見る人は壺が見えず、壺を「図」と見る人には顔が見えない。

- 視覚の対象が複数の要素で構成されていても、人は個々の要素をあわせたものとして見るのではなく、ひとつのまとまりとして捉える傾向にある。

- 見る人の注意を惹きつけ、記憶に残るロゴデザインを目指すためには、重要な構成要素を「図」として配置し、「図」の要素と「地」の要素を意図的に明確化して制作する必要がある。

- まとまりよく体制化して知覚できる対象には知覚的な混乱が起きづらいため、安心感や安定感などの好印象につながる。

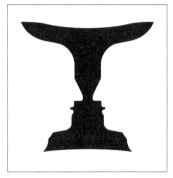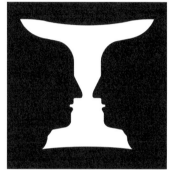

錯視の代表的な事例、ルビンの壺。横顔と盃は同様に図・地として知覚しやすいため、図と地が簡単に入れ替わる。

形の錯視調整

よく見かける有名なロゴでも
視覚調整が行われている

- 目から入った情報は脳で補正されるため、実際の状態と乖離していることがある。これが錯視である。

- 形、色、サイズに関する錯視は多く発見されている。上下に並んだ同じ長さの横線2本にそれぞれ外向き・内向きの矢羽を描き加えると、長さが異なって見えるミュラー・リヤー錯視は有名。

- 見る人に違和感やストレスを与え、ユーザーの行動にノイズを生じさせないためにも人の認知に適合したデザインが求められる。

- そのためデザインソフトやCSSでの数値などの確認だけではなく、専門知識を持ったデザイナーが目視による適切な微調整や視覚調整を行う。

- 有名ブランドのロゴの多くは、文字やシンボルの形、大きさや角度などバランスが整って見えるように視覚調整が行われている。色や形の調整は項目034、文字の錯視の調整については項目132、142を参照。

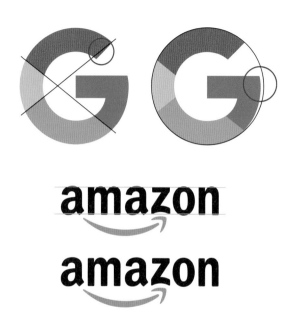

上：左は赤の始筆部を色分割する直線に沿わせると、ロゴが傾いて見えるための補正。右はGを正円状に配置すると外側に広がって見えるため、左横に曲がる外輪部分を内側に寄せている。

下：小文字の高さをすべて揃えてしまうと錯視のためにz以外の文字が小さく見える。z以外の文字をzよりも上にはみ出させ、すべての文字が同じ大きさに見えるように視覚補正している。

コモディティ化のリスク

緑の地球、エコと葉など
陳腐化するイメージを使わない

- ロゴ制作におけるアイデア創出の際、独自性の高いデザインを目指すために、発想のヒントにしつつ、採用は控えたいモチーフがいくつかある。

- ハートは心、思いやり、優しさ、愛情などを表すモチーフとして頻出のため、オリジナリティを出しにくい。

- 地球はエコ、総合的、インターネット、グローバルなどの普遍的イメージを持つが、そうした表現としてすでに多く使われている。

- 若葉は成長、自然、エコ、若さ、ナチュラルなどを想起させるモチーフであり、多方面で採用されているため差別化しづらい。

- 無限マークは可能性や循環、拡張、未来などをイメージさせるモチーフだが、アレンジされたものが大量に出回っていたり安価で販売されていたりする。

- レインボーカラーは多様性や包括性などメッセージ性はあるものの、やはりどこかで見たものになりやすい。また現在では LGBTQ の PRIDE のシンボルとしてのイメージが強くなっている。

FAMILY
love

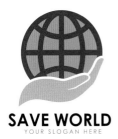

SAVE WORLD
YOUR SLOGAN HERE

COMPANY NAME

CORPORATE
SLOGAN

これらのモチーフはわかりやすいが、どこかで見たイメージになりやすく、
素材データとしても多数販売されている。

リブランディング

ブランドの再構築。
組織や商品の本質は変えずにアプローチを変える

- 「リブランディング」とは、ブランドが時代にそぐわなくなる、市場が変化した、リターゲティングが有効、などの理由でブランドを再構築することをいう。

- 組織や商品の存在理由や理念は変えずに、顧客へのアプローチ方法を変えることがリブランディングにおいて重要なこと。

- ロゴを変えずに、ロゴの一部をグラフィック・エレメントとして新しいデザインにより、ブランドの見え方を変えることも可能。

- リターゲティングの場合、ロゴを変えない、またはブラッシュアップに止める場合が多い。広告表現や使用メディア、メッセージの変更など、コミュニケーションのあり方を変える。

- ネットサービスの場合、デバイスの仕様やアイコンの流行によってシンボルマークのデザインが影響を受けることが多い。

インスタグラムのアイコンの変遷。
カメラを模した具象的なイラストから抽象的なアイコンへと変化した。

ロゴの炎上

ユーザーに受け入れられず
新しいロゴを元に戻すことも

- アメリカのファストファッションブランド ギャップは、2010 年 10 月 6 日に新しくリリースしたロゴマークを、わずか 6 日後の 12 日に元に戻すと決定した。SNS を通じて、新しいロゴマークへの批判が殺到したことが原因とされる。

- ロゴの発表後に炎上することを避けるため、自治体や公共事業などのロゴは一般からのアンケートや投票結果をふまえて決定されることも多い。

- ロゴを新しくする際、ユーザーが見慣れたものへ執着したり、変化への恐怖による拒否反応を示したりするのは自然なこととされている。

- ユーザーとのコミュニケーションを重視するために、ロゴ変更の際には穏やかなマイナーチェンジを心がけたり、変更前にユーザーの反応を見るインタビューや座談会を行ったりするなどの配慮も有効である。

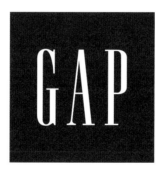

2010年に新しく発表されたロゴ（上）は数日で元に戻ったため、
幻のロゴマークとなった。日本では知らないユーザーも多い。

ロゴの変遷

ブランド認知が進むと文字が消え、
シンボルマークだけに

- ユーザーに十分認知されたブランドは、何度かのリブランディングを繰り返すうち、ロゴがシンボルマークのみに変更される場合もある。

- ユーザー認知が進んだアメリカのマクドナルド、ナイキ、アップル、スターバックスの4社はグローバル展開で成功を収めており、言語の違いを超えたコミュニケーションをスムーズに行うためにもロゴがシンボル化されている。

- ブランドは導入期、成長期、成熟期の成長サイクルに合わせ、ユーザーとの関係を最適化するためリブランディングを行う。スターバックスのロゴは40周年を機にブランド名の文字が消え、創設当初より使用されるセイレーンのシンボルマークのみとなった。

- 一方、デジタル化によりロゴのシンボル化が進むという見方もある。デバイス上での視覚的体験におけるブランド認識が優位と見るならば、スタートアップ企業でもシンボル化されたロゴが有効となる可能性もある。

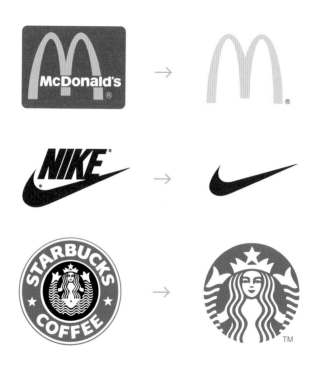

この3社はロゴからブランド名が消えてもユーザーとコミュニケーションが成立する、つまりロゴの言語化が実現されている。

ロゴの寿命

時代とのズレや経営変革などで
ロゴが変更されることがある

- 長年同じロゴを使い続けることがブランドにとってマイナスになると感じるなら、そのロゴは役割を終えている。理由はいくつか考えられる。

- 例えば、可読性・視認性が低いなど、機能として問題がある場合。デジタル化により、デバイス上での表示に配慮したデザイン変更も多い。

- さらには企業の方向性や文化の変化、事業内容の変更や拡張にともない、ロゴデザインとブランドにズレが生じてきた場合。2012 年、マイクロソフトはソフトウエアカンパニーからデバイス＆サービスカンパニーへの移行に合わせ、25年ぶりにロゴを変更している。2012 年まで使用されていたロゴは、1987 年より使用されていたロゴの i と c を離してマイナーチェンジしたもの。

- もうひとつは、過去に流行したデザインにより構成されているため、現代的ではないと感じられる場合。例えば、立体的なモチーフや色のグラデーションを用いたものは、現代の主流であるフラットデザインの中では古くさく感じられる。

![Microsoft logo 1994-2012]

1994 − 2012 に使用されていたロゴ

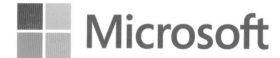

2012 − 現在使用されているロゴ

マイクロソフトはロゴをフラットデザインに変更。デジタル表示での視認性を
高める 4 色のシンボルマークとロゴタイプの組み合わせとなった。

商号と商品商標の違い

「商号」「商標」とも事業に必要な知的財産。
それぞれの内容や権利保護のための違いを理解する

- 「商号」は事業を行う際に使われる名称のことで、商法により商号（権）として保護されている。

- 「商号」は会社設立の際に法務局においての登記が必須で、会社の種類（「株式会社」など）を付さなければならない。また個人事業主でも屋号を商号として登記することができる。登記をすれば同一市町村、特別区、政令指定都市の各区内に適用が及ぶ権利となり、保護期間は無期限。

- 「商標」は商品やサービスを明示するために使われるマークや名称のことで、商標法により商標権として保護されている。

- 「商標」には商品につけられる「商品商標」（トレードマーク）と、サービスにつけられる「役務商標」（サービスマーク）とがある。

- 「商標」は特許庁に登録を申請し「登録査定」を得て「設定登録」されることで商標権が発生する。商標権は全国に及ぶ権利で登録から10年間保護される。

- 「商号」は文字で構成され、「商標」は文字、図形、記号などで構成される。

商号と商標の比較

	商　　号	商　　標 （商品商標、役務商標）
例	ソニー株式会社 トヨタ自動車株式会社	SONY TOYOTA
保護法	商　法	商　標　法
機　能	商人（会社）の識別標識	商品、役務（サービス）の識別標識
構　成	文字（漢字、カタカナ、ひらがな、ローマ字等）で構成	文字、図形、記号等で構成
保護期間	無期限	登録から10年（更新可）
権利の及ぶ範囲	同一市町村、特別区、政令指定都市の各区の権利	日本全国の権利

参考：『産業財産標準テキスト［商標編］』（独立行政法人 工業所有権情報・研修館、2011 年）

類似商標による権利侵害

独占的権利である商標権を保護するため、類似と判断され登録不能な商標のガイドラインが定められている

- ①自己と他人の商品・役務（サービス）とを区別することができないもの、②公共機関のマークと紛らわしいなど公益性に反するもの、③他人の登録商標や周知・著名商標と紛らわしいもの、は商標登録を受けることができない。

- ①は、商品・役務の普通名称（例：パソコン）、慣用の商標（例：清酒について「正宗」、産地や品質などの表示、ありふれた氏・名称、極めて簡単かつありふれた標章（例：かな、アルファベット、記号などの1、2文字）、など。

- ②は、国旗、菊花紋章、勲章、国際機関の紋章・標章、地方公共団体などの標章など、公序良俗を害する恐れのあるもの、品質や役務の誤認を生じさせる恐れのあるもの、など。

- ③は、他人の氏名・名称などと紛らわしいもの、他人の登録商標と同一または類似の商標で同一または類似の商品・役務に使用されるもの。

- 他人の登録商標と同一または類似の商標かは「商標審査基準」（外観、称呼、観念）に基づいて総合的に判断される。

- 商標権は日本全国に及ぶので、流通が地域限定であっても商標登録はできない。

商標の審査基準

外観（見た目）上 類似とされる例

称呼（呼び方・読み方）上 類似とされる例

ビッグウェーブ	←→	ビッグウエーブ
デイリーライフ	←→	デーリーライフ

概念（意味合い）上 類似とされる例

キャット	←→	猫
テレビ	←→	TV

地域限定の流通でも「商標」の登録はできない

（北海道限定）○△まんじゅう	←→	（沖縄限定）○△まんじゅう
（東京限定）下町□◎◇缶	←→	（大阪限定）下町□◎◇缶

参考：『産業財産標準テキスト［商標編］』（独立行政法人 工業所有権情報・研修館、2011年）

商標登録の手続き

商標権は特許庁に出願して一定の審査を経て得られる。
商標権取得費用は出願料と登録料からなる

- 商標登録は特許庁に登録申請をし、方式審査、実体審査を経て登録査定に至り、設定登録されて登録完了、そこではじめて商標権（専有権）が発生する。

- 出願は特許庁による書式「商標登録願」に必要事項を記入して特許庁に提出する。電子出願も受けつけている。

- 特許庁では、出願日から一定期間経過した後に、出願内容を一般に公開する（出願公開）。出願中の商標を第三者による無断使用から保護するためである。

- 出願料は「3,400 円＋ 8,600 円×区分数」（区分数：商標があらかじめ定められている商品、役務の分類（区分）にいくつまたがって使われるかの数）、登録査定後に納入する登録料は「28,200 円×区分数」である。

- 審査などにかかる日数は、商標の出願状況や審査着手状況に応じて変動するが、おおむね 8 ヵ月〜 1 年かかるのが実情である。特許庁は審査未着手の案件についての着手見通し時期をホームページで公表しているので参考にするとよい。

- 商標登録出願から設定までの業務を代行する業者も多い。煩雑な事務手続きを専門的知識を有する弁理士を抱える業者に依頼するのも一考である。

商標審査の流れ

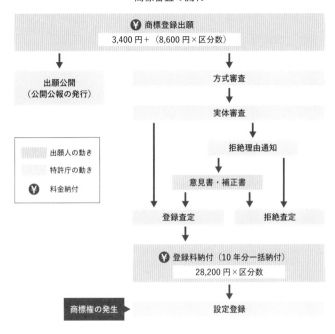

¥ 商標登録出願
3,400 円＋（8,600 円×区分数）

出願公開
（公開公報の発行）

方式審査

実体審査

拒絶理由通知

意見書・補正書

登録査定

拒絶査定

¥ 登録料納付（10 年分一括納付）
28,200 円×区分数

商標権の発生

設定登録

出願人の動き
特許庁の動き
¥ 料金納付

参考：特許庁サイト（https://www.jpo.go.jp/system/basic/trademark/index.html）
　　　2021 年 11 月現在

黄金比を用いたロゴ

**自然界に存在する最も美しい比率 1：1.618 を
黄金比といい、この比率をロゴに用いるケースも多い**

- 黄金比 1：1.618 の比率を単純に用いるケースや、黄金矩形内に描かれる螺旋や、正円、正方形などを用いる手法もある。

- 黄金比以外にも白銀比（1：√2 ＝ 紙の A 版、B 版）と呼ばれる比率を用いることもある。

- 黄金比グリッド上でデザインを構築しようとすると、発想に制限がかかり、凡庸なデザインになってしまう恐れがある。デザイナーがロゴデザインに黄金比を用いる場合、デザイン終盤におけるブラッシュアップ時に、完成度を高める目的で用いるべき。

- テクニックとしては、黄金比の円や正方形を複数組み合わせて形を作る方法などや、構成要素の比率を黄金比にするなどの方法がある。

黄金比を用いたロゴのサンプル

031 グリッドに沿わせたロゴ

**任意のグリッドに沿わせる手法でデザインされた
ロゴは幾何学的で整った印象を与える**

- 正方グリッド、それに対角線を加えたグリッドが最も一般的で、1972 年のミュンヘンオリンピックで用いられたピクトグラムもこのグリッドを使用している。

- グリッドを用いてデザインされるのは、ロゴタイプなどの文字だけでなく、シンボルマークである場合もあり、それらが与える印象は幾何学的にバランスの取れたものになる。

- グリッドを用いたロゴには、東京国立近代美術館やユニクロのロゴがある。

- グリッドに沿わせたロゴはしばしば無機質な印象を与えることがある。あえて一カ所グリッドから外す破調（ディスコード）を盛り込むことで、一部を目立たせて印象に残るようにデザインすることもできる。

水平、垂直、45°の直線グリッドを使用した幾何学的なイメージのロゴ

菱形のグリッドを使えば容易に立体的なロゴを作ることができる。

等間隔に要素を並べたロゴ

デザインの構成要素を等間隔に並べることで
集合体としての存在感を高める

- 等間隔に並べた同じ形を多色で展開すれば、多様性が表現できる。ただし、あまりに多くの要素、色彩を用いることは印象を薄める可能性がある。国連のSDGsロゴのように意味性がはっきりしている場合以外は避けるべき。

- グラフィック・エレメントとして、様々な媒体への応用が容易にできる。またグラフィックだけでなく、建築やインテリアなどにも応用が可能である。

- 単調に見える恐れもあるため、色や形状の変化でリズムや意味性を加えるなどの工夫が必要である。

- レインボーカラーはコモディティ化した配色であるとともに、政治的主張の意味合いが加わってきているので避けたい。

等間隔に要素を並べたロゴのサンプル

同心円を用いたロゴ

同心円は的（マト）を連想させる、
誘目性の高いデザインである

- 同心円を用いることで誘目性が高まり、注目されやすいロゴになる。

- 単調な形状であるため、独自性が低く、シンボルだけでは使用できないケースが考えられる。ロゴタイプとのセットにすることで独自性を表現できる。

- 類似形態が多いので、コーポレートカラーなど形状以外で差別化できる要素を考慮すべき。

- ロゴ以外にも多様な媒体へ、グラフィック・エレメントとしての応用が可能となる。

- デザインする際には、複数の同心円を組み合わせたり、同心円を構成する線に変化をつけることで、独自性を高めることを検討するとよいだろう。

studio 8

Moon Bank

CC Record

Three Cercle

同心円を用いたロゴのサンプル

034 ロゴの視覚補正

錯視による見え方を補正するために
ロゴの形状を変化させる必要があることも

- 色や形によって大きさや傾きが実際とは異なって見えることがあり、これらの錯視を補正する必要がある。

- 書体デザインには細かい錯視補正が多く含まれている。ロゴタイプのデザインにおいても同様の錯視補正が行われる。

- 長方形は縦にすると実際よりも長く見える。したがってサンセリフ体などの同じ太さに見せたい文字は縦線を太く、横線を細く補正する錯視補正を行う。

- 色によっても大きさの錯視は起きる。暖色系の色や白は膨張色ともいい、実際のサイズよりも大きく見える。寒色系の色や黒は収縮色ともいい、実際のサイズよりも小さく見える。囲碁の石も白よりも黒い石が大きい。

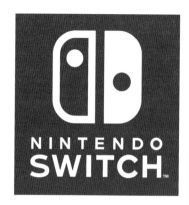

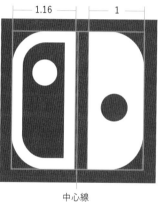

1.16 1

中心線

Nintendo Switch のロゴは左半分の方が右半分より大きく描かれている。

日本のロゴの発祥は家紋

家紋の誕生は奈良・平安時代。
江戸時代には庶民の間で大流行

- 「家紋」は先祖から代々引き継がれる、家を表す日本固有の紋章、つまり家のロゴマーク。各家のアイデンティティを表すものとして使われてきた。

- 奈良・平安時代に公家たちが好みの文様を目印や装飾として牛車、家具や衣服などに用いたのが家紋の誕生のきっかけとの説もある。

- 武家が登場すると、戦で使われる幟旗や陣幕に一族の「印」をつけるようになった。兜や鎧などにも印として紋がつけられ、家紋として定着したと言われている。

- 江戸時代、士農工商すべての庶民も家紋を自由に使用できるようになった。

- 将軍や幕府から優秀な工芸品に印を与えられた職人は誇りとし、家紋として使うようになる。

- 商家は商標の屋号を暖簾に染め抜いて目印としたが、家紋を用いたもの、アレンジしたものも多い。

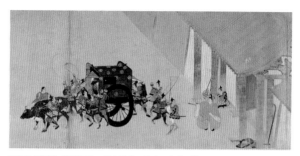

平治物語絵巻「八葉車」。平安時代の牛車に家紋が使われていた。

歴史書『愚管抄』には平安時代、藤原実季が巴紋を牛車に用いたとの記録がある。戦国時代、家紋は戦場での敵味方の目印になった。

家紋の特徴

家紋は 6000 以上もの図案があり
ロゴとして使われているものもある

- 家紋の種類は 6000 以上、細かい紋様の違いも数えると 2 万以上あると言われる。

- 多くの家紋が円内に収められている。室町時代から裃（かみしも）着用が制度化され、視覚的なバランスがよいので、円内に図案を描くようになったとされる。単独なもの、様々なバリエーションの輪や角に囲まれているもの、文字を組み合わせたものもある。

- 各紋のデザインの由来は様々で、それぞれに理由や発祥がある。プロトタイプとして、桐やリンドウなどの花紋、葵やヒイラギなどの植物紋、兎や千鳥などの動物紋、月や波などの天然・地紋、亀甲や巴などの文様紋、軍配や扇などの尚武紋、船や鈴などの調度紋がある。

- 家を表す紋以外に寺社で使われた神紋・寺紋もある。

- 明治屋、島津製作所は、家紋をほぼそのままシンボルマークとしている。

- キッコーマンなど家紋をロゴマークのデザインの一部として取り入れたケース、三菱グループのスリーダイヤのように、家紋からシンボルマークをデザインしたケースもある。

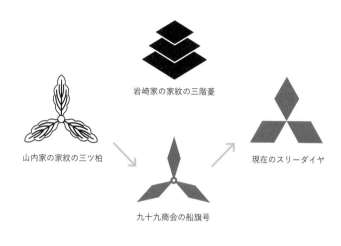

岩崎家の家紋の三階菱

山内家の家紋の三ツ柏

九十九商会の船旗号

現在のスリーダイヤ

三菱グループのシンボルロゴ、スリーダイヤの成り立ち

創業時の九十九商会の船旗号、三角菱が現在の原型。岩崎家の家紋「三階菱」と
土佐山内家の家紋「三ツ柏」に由来する。
（三菱グループサイトより　https://www.mitsubishi.com/ja/profile/group/mark/）

文化的なタブー：日本

日本の社会で注意が必要な
マークを知っておこう

- 新たにロゴマークを制作する場合、日本の社会的な背景、新たな価値を提案するという観点から見て注意すべき、避けるべきモチーフがある。

- 日本の国旗の日の丸をはじめ、パブリックなシンボルとなっているモチーフを用いる時は注意が必要である。

- 菊の花をデザインした家紋や商標は数多く使用されてきたが、八重菊を図案化した十六葉八重表菊は天皇・皇室を表す紋章で、各宮家にも菊を使った紋章がある。菊の花をモチーフとして使用を禁じる法律はないが、こうした背景をふまえて検討する必要がある。

- あわせて注意したいのが桐のモチーフ。十大家紋として知られる桐紋の中で、五七の桐紋はかつて皇族の副紋であり、現在は内閣府・政府、内閣総理大臣の紋章として使われている。

- ほかに警察、自衛隊、各省庁のマーク、郵便など公共性の高いマークを直感的に想起させるようなデザインは避けるべきである。

天皇家のシンボルの菊、徳川氏の徳川葵、内閣府・政府の五七の桐、警察の旭日章などのモチーフは扱いに注意が必要。

文化的なタブー：世界

背景や地域により
タブーとされるシンボルがある

- 歴史的背景、宗教的な背景や人種的、政治的な意味合いなどから、世界的または特定の地域でタブーとされるモチーフがある。

- ハーケンクロイツなどナチス関連のシンボルは世界的にタブー。第二次世界大戦時のナチス・ドイツの行為が原因。ドイツ国内では法律で使用が禁止されている。

- 主要な宗教的シンボルと使用する地域、類似性にも注意を払うべき。代表的なシンボルとして知られるのはキリスト教のラテン十字、ユダヤ教の六芒星、イスラム教の星と三日月、ケルト系キリスト教のケルト十字。

- 赤十字マークは許可された組織のみが使用できる。紛争地域などで「赤十字マーク」を掲げる病院や救護員への攻撃は法律で禁止され、このマークは一般の病院や医薬品などに使用することも禁止されている。

- 赤十字のマークは 2021 年 11 月現在、3 つのデザインが用いられている。よく知られるのが、白地に赤い十字。類似したマークも使用が制限される。

- 2 つめは白地に赤い三日月マーク。十字がキリスト教を想起させる背景から主にイスラム圏で使用されている。

- 3 つめは赤い菱形を配したレッドクリスタルで、宗教的に中立な第三の標章として 2007 年に追加された。

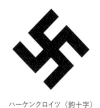

ハーケンクロイツ（鉤十字）

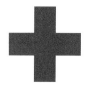

ナチス親衛隊（SS）

赤十字

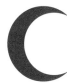

赤新月

新しい共通マーク、赤水晶

上2点：ナチス・ドイツ関連のシンボル。
下3点：ジュネーブ条約で定められた3タイプの赤十字のシンボル。

紋章とロゴ

ヨーロッパの紋章は現在も使用され、
色や模様などが規定により定められている

- ヨーロッパ発祥の紋章は、本来「個人」を特定するマークで唯一無二であり、代々継承された実績を持つ世襲的なもの。

- 11世紀頃のドイツに最古の紋章についての記録が残る。十字軍の遠征や騎乗槍試合で楯にシンボルを描いたのが紋章の普及のきっかけとされ、ヨーロッパ諸国に広まり、12～13世紀頃に体系化されたと言われる。

- 現代もヨーロッパを中心に多くの都市などの公的機関、組合（ギルド）、軍隊の部隊などの組織、団体を表すシンボルとして紋章を使用する。個人の紋章も法的に保護され、世界中で使われ続けている。

- 紋章には厳密なルールがある。試合や戦場で即座に個人を特定できるよう色を限定。基本色は金属色（金、銀）、原色（赤、青、緑、黒、紫）、毛皮模様（アーミン、ヴェア）と3種類。同系の色の重ね禁止など細かな取り決めがあり、紋章学の原則に定められている。

- 基本的な色の塗り分けと幾何学模様が決められ、動物や植物、十字架などの具象図形が組み合わされることもある。イギリス王室の獅子、ローマ帝国の象徴の鷲などが有名。

DIEU ET MON DROIT

英国の国章でエリザベス女王の紋章には勇気や力、イングランドの象徴の
ライオン、スコットランドの象徴のユニコーンが盾を支えている。

040 CI・VI 戦略の中のロゴ

CI、VI のデザイン指針は管理マニュアルで運用。
環境や時代の変化に応じて変更されることも

- コーポレート・アイデンティティ（CI）は、企業の理念や経営戦略を明確にして企業イメージの統一を図り、デザインを開発すること。

- ビジュアル・アイデンティティ（VI）は、言語化された理念やブランドのアイデンティティを最適なデザインに落とし込み、マーク、看板、販促ツールなどを企業イメージにふさわしいデザインで統一し、イメージやメッセージを展開していくこと。

- ロゴは企業の顔ともいえるものであり、VI の重要な要素として位置づけられる。コーポレートカラーやコーポレートキャラクターも VI の範疇に入る。

- CI は、MI（Mind Identity、企業精神）、BI（Behavior Identity、企業行動）、VI（Visual Identity、企業表現）の 3 つの要素により構成されると言われている。

- さらに CI は、CC（Corporate Communications）、CM（Corporate Marketing & Management）との不断の連続したシステム、CIS（Corporate Identity System）として構造的に捉えられている。

- CI、VI のデザイン指針は、紙媒体、Web 媒体まで含んだ管理マニュアルが作成され、運用されている。また、環境や時代の変化に応じて CI、VI の見直しが図られ、デザイン指針が変更されることもある。

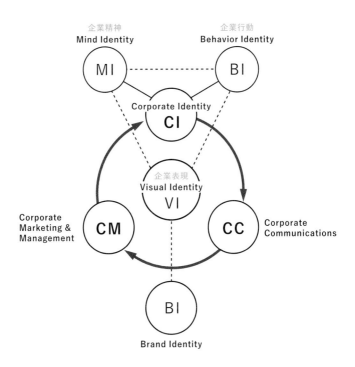

CIS（Corporate Identity System）の全体構造。

図版は『現代デザイン事典』（平凡社、1997 年）をもとに作図。

コンセプトの役割とメリット

コンセプトを言葉で定義し、
スタッフ間で共有しながらデザインを進める

- コンセプトとは何か？ 辞書では次の意味が掲載されている。①概念。観念。②広告・企画・新商品などの全体をつらぬく、新しい観点・発想による基本的な考え方。また、それを表した主張（明鏡国語辞典）。

- コンセプトは言葉で表される。言葉は抽象的な概念だが、言葉から様々なイメージ（画）が浮かぶ。イメージは形やシンボルで表されたり、色と結びつくため、造形の手がかりになる。

- 優れたコンセプトからは、どんなデザインにすればよいかを導きやすくなる。商品やサービスのネーミングには、コンセプトを簡潔にわかりやすく表した言葉になっているものが多い。

- コンセプトはデザインを進める上での「通底する足場」になる。複数のスタッフで作業を進める場合に、スタッフ間での共有が可能になり、自分たちが何をしているかが理解できる。

- コンセプトを定めることで、向かっていく方向が誤っていないか、プロジェクトがブレていないか確かめることができる。コンセプトをテキストで整理したシートを作成し、スタッフ間で共有するとよいだろう。

コンセプトは、ロゴデザインを開発していく上での通底した足場になる。具体的には、インタビューや話し合いにより方向性を定め、テキストに起こしてまとめていく作業になる。

調査の手法

調査 (リサーチ) には、「文献調査」「質問調査」「観察」の 3 つの手法がある

- ロゴデザインに取りかかる前の調査には、「文献調査」「質問調査」「観察」の 3 つの手法がある。

- 「文献調査」は、既存の文献・資料・Web サイトなどからデータを収集し、分析する調査のこと。ロゴデザインの調査では、クライアントの同業者のロゴを収集したり、競合となる企業や似た業界のロゴを収集して、特徴や傾向を把握する。文献調査は、今日では Web での調査と同意義となっている。

- 「質問調査」は、インタビューやアンケートを実施するもの。ロゴを作成する場合は、クライアントとなる企業の代表者・経営者に直接インタビューを行って、会社のビジョンやどのようなロゴを希望しているのかをインタビューする。必要があれば、従業員や顧客を対象とするインタビューを実施する。

- 「観察」には、実際に対象となる現場におもむいて、見て記録する手法。オフィスや生産現場の工場、売り場などのサービスの現場を観察することでデザインのヒントや気づきを得ることがある。

- リサーチで得た結果は、ロゴデザインを考える参考資料になる。調査結果は簡潔な言葉で要約して整理したり、コンセプトマップを作成して視覚的にわかりやすいものに仕上げれば、プレゼンテーションの資料としても役立つだろう。

リサーチの手法

	文献調査	質問調査	観察
説明	記録された情報を集める	問いを投げかけて聞く	観察して記録する
具体例	・Web サイトで検索する ・本や論文を読む ・新聞記事を読む ・映像を見る	・インタビュー調査 （1 対 1、1 対多） ・アンケート調査 （質問票、メール、 チャットなど）	・人の振る舞いを観察する ・自分で体験する ・ワークショップを行う

デザインリサーチ

「デザインリサーチ」は端的に言えば「Why」を知ること。
人の行動原理の深層を探り、コンセプトメーキングに役立てる

- リサーチには定量分析と定性分析の2つの手法がある。前者は数値によるデータを用いて分析する手法。後者はインタビューなどを行って、数値データでは表せない質的データを集めて分析・評価する手法。

- デザインリサーチは、フィールドワークを原則とし、人間の行動観察を基本とする。手法には、基本調査に加え、ユーザーと深く対話するデプスインタビュー、アイデアの創出や方向性を定めるためのワークショップを行うなど、様々な方法が開発されている。

- デザインリサーチは、従来のマーケットリサーチや定量分析からは得がたい、定性情報が得られる。入手したデータをどのように解釈するか検討し、さらにそこから得た洞察をもとに、求められているものが何かを導き、デザイン作業に役立てる。

- 一般に行われる定量リサーチは、消費者が何をしているか、あるいはどのようにしているかといった "What" と "How" に焦点を当てる。しかし、デザイン・リサーチはなぜそうするのか、という "Why" に焦点を当て、人の行動原理を理解するための手法といえる。

マーケットリサーチ	デザインリサーチ
• 仮説の検証が目的	• 新たなアイデアの創出が目的
• 客観性を重視	• 主観と共感を重視
• 視野・領域を絞る	• 視野・領域を広げる
• マーケットセグメントに着目	• N＝1、個々に着目
• フローに則ったインタビュー	• 相手中心のインタビュー

IDEO「人間中心のイノベーションを生み出す「デザインリサーチ」とは」より
https://forbesjapan.com/articles/detail/21651

Why? への問いかけ

行動原理の理由を探るため
What、How、Why の問いを投げてみる

- 人の行動原理を探っていくと、行動を起こすのには理由がある。その理由を探るために、自分自身に「What」「How」「Why」の問いかけを投げてみよう。「何を？」「どのように？」「なぜ？」と自問してみる。

- 3つの問いかけの中で「Why」の問いかけに答えることができる人は少ない。「なぜ行動するのか？」の問いかけには、その感情を言葉で説明するのが難しいことがわかる。

- サイモン・シネックは、「理念を掲げて社会を巻き込む力を持つリーダーには共通点がある。それは思考を『WHAT』からではなく、『WHY』から始めるという点だ」と述べている。「本物のリーダー」は、私たちに「WHY（理念と大義）」を語る。それこそが組織の内外の人たちのやる気を起こさせる、と解説する。

- ロゴを見て心が動くといった感情が起きるのは、そのロゴはパワーを秘めているからだ。ロゴにはシンボルと言葉（社名や商品名、スローガン）が組み合わさっている。こうしたシンボルや文字は私たちに強い力を与える。

- 優れたロゴやシンボルは、企業のすべての従業員に向けて、進むべき方向性を示したり、共通の理念にもなる。ロゴには、人を動かす力を秘めていることを知るべきだろう。

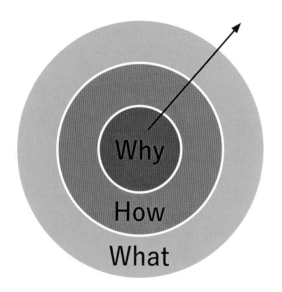

人の行動原理を「Why」「How」「What」で問いかけてみよう。

図版は「サイモン シネック：優れたリーダーはどうやって行動を促すか｜ TED Talk」ムービーをもとに作図。

ヒアリング調査

ロゴ作成の調査として、制作するロゴの目標を
設定するためのヒアリング調査がある

- ロゴデザインは、企業やサービスの顔を作る作業といってよいだろう。そのことを肝に銘じて、進めていこう。最初は、クライアントに取材やインタビューを行って、企業の本来の姿や今後進みたいと思っている方向性、どのようなロゴデザインが望ましいかなどをたずね、言葉にしてまとめていく。

- ヒアリングは直接面談して聞き取りを行う。聞き手も話し手もお互いにリラックスして臨める雰囲気で行うのがよいだろう。

- ヒアリングの前に、たずねるべき要点を整理しておくとよい（右図のチェック事項を参照）。

- ヒアリングの前には事前調査が欠かせないだろう。例えば、競合する企業のロゴやシンボルマークを調査・収集し、色・形などの傾向を把握しておく。また、SNS などを通じて、クライアントとなる企業の最新動向やトピックを把握しておくことも有効だろう。

- ヒアリングを行った後は、重要なキーワードをテキストに起こして整理し、クライアントと共有し、方向性を確認する。これらはロゴ開発のコンセプトやゴールを定めたものになる。

ヒアリングで聞いておきたい要点

☐ 企業の基本情報 —— 沿革、歴史、社名（商号）の由来など

☐ 事業内容 —— 業態、本店・支店の有無、主なサービス

☐ どんな想いで事業を立ち上げたか？

☐ 将来のビジョン。今後、社員やスタッフがどうありたいのか、
　 どのようなサービスを通じて社会に貢献していきたいのか？

☐ 他社より優れている、強みになっている、特徴になっているこ
　 とは何か？

☐ ロゴを見たユーザーにどんな印象を持ってもらいたいか？

☐ ロゴは和文か欧文か？　欧文の場合の大文字・小文字の表記は？

☐ ロゴはどんな場面、用途に使用されるか？　商品につく場合の
　 位置や大きさ、印刷方法など。

☐ 使用されるメディアの種類や割合は？

ヒアリングでは、インタビュー形式で必要な情報を聞き取る。たずねたい事項を
シートにまとめておくとよいだろう。

ターゲットを明確にする

デザインの方向性を定めるには、
ターゲットをはっきりさせる必要がある

- クライアントの業態が、BtoB なのか BtoC なのか CtoC なのか。商品の流通形態は店舗販売なのか、ネット販売なのか。取り扱っている商品・サービスの特徴は、といった基本的な情報を調べ、ターゲットを想定する。

- クライアントの顧客の性別、年齢層を把握し、ターゲット層に訴えるロゴを目指す。ターゲット層の分類方法は、例えば「20 代〜 30 代、女性、主婦」といった区分になる。

- マーケティングで使われる仮想ユーザーモデル、ペルソナを使って、ユーザー像を具体的にイメージする手法がある。ペルソナは、サービス・商品の典型的なユーザー像のことで、ターゲットよりもより深く詳細に人物像を設定する。

- ペルソナでは、ユーザーの居住地、職業、趣味、価値観、家族構成、休日の過ごし方、ライフスタイルなど、リアリティのある詳細な情報を記述する。右ページのペルソナの作例を参照。

- ペルソナを作成するメリットは、スタッフ間で共通した人物像を形成することができることだ。ユーザー像が明確になれば、その後のプロジェクトの方針も定めやすくなる。ペルソナのニーズを満たすようにデザインを企画・立案することで、そのほかの潜在ユーザーのニーズを満たすことにつながる。

名称	年齢／男女の区分
C 層	4-12 歳の男女
T 層	13-19 歳の男女
F1 層	20-34 歳の女性
F2 層	35-49 歳の女性
F3 層	50 歳以上の女性
M1 層	20-34 歳の男性
M2 層	35-49 歳の男性
M3 層	50 歳以上の男性

ターゲットの分類

左の表はテレビ番組の視聴率を調査する際の視聴者の区分を示したもの。C は英語で Child、T は Teenager、F は女性を表す Female、M は男性を表す Male の意味。

名　前　：上武彩都
年　齢　：36歳
住まい　：東京都調布市
職　業　：自宅でWebサイトのデザインを請け負っている
家族構成：夫（38歳）、長女（10歳）、長男（8歳）

上武彩都は以前はデザイン会社でWebサイトの制作を担当していた。結婚後は子育てしながら自宅で仕事を行うようになった。ベランダ菜園が趣味で、収穫した野菜を調理して、自身のブログにアップしている…

ペルソナシート

ペルソナはターゲットを具体的に描いた仮想のユーザー像。例えば、ペルソナに設定したユーザーがパソコン作業による目の疲れに悩んでいることを想定し、彼女が商品を知り、購入するまでのシナリオを考える、といった広告戦略を練ることができる。

コンセプトは言葉で表す

コンセプトをまとめていく作業は、目標とするイメージを言葉で書き出し、具体的なビジュアルに落とし込んでいく

- コンセプトを定める時に用いるツールは言葉である。ロゴやシンボルが目指す方向性や目標とするイメージをキーワードにして書き出してみよう。

- 言葉は抽象的な概念を表すものだが、その言葉から具体的なイメージ（図）を思い描くことができる。感覚を研ぎ澄まし、感じたもの、思い描いたものを言葉にして書き出してみよう。

- 次に、抽出した言葉から具体的なイメージを創生する。イメージから形を連想し、スケッチして書き起こしてみる。思い悩んだら資料からイメージに近い写真やイラスト、ロゴなどの素材を探して収集してみるのもよいだろう。こうして集めたビジュアルを1枚のボードにまとめたものを「イメージボード」と呼ぶ。

- まとめたコンセプトを簡潔な言葉で書き出し、作成するロゴの目標として掲げ、スタッフやクライアントと共有する。途中で方向性を変更したい場合は、当初掲げたコンセプトに戻り、言葉を見直して、方向性を調整することができる。

- 的確なコンセプトの言葉が見つかると、ビジュアルが作りやすくなるだろう。短く簡潔にまとめられた言葉は、そのままロゴのスローガンにもなる。

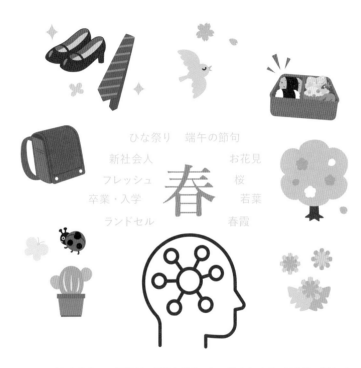

ひな祭り　端午の節句

新社会人　　　　　　お花見

フレッシュ　　　　桜

卒業・入学　　　　　若葉

ランドセル　　　春霞

春

コンセプトを表すのは言葉だ。言葉を起点にして様々なイメージを思い浮かべ、ビジュアルに落とし込んでいく。上図は「春」という言葉から様々なイメージを思い浮かべている。

キーワードの抽出と整理の方法

ロゴで伝えるべき目標を言葉で書き出して整理する手法として、マインドマップやKJ法がある

- ヒアリングで得たキーワードや言葉をロゴ制作に活かすには、集められた言葉をグループ化して図式化するとよい。代表的な手法に、マインドマップ、KJ法がある。コンセプトを整理する際に役立つ。

- マインドマップは、イギリスの著述家、教育コンサルタントのトニー・ブザンが案出した思考の表現方法。頭の中で考えていることを脳内に近い形に描き出すことで、記憶の整理や発想をしやすくする。

- マインドマップの描き方は、表現したい概念の中心となるキーワードやイメージを中央に置き、そこから放射状にキーワードやイメージを広げ、つなげていく。

- KJ法は、文化人類学者の川喜田二郎（東京工業大学名誉教授）がデータをまとめるために考案した手法である。カードを使ってまとめていく方法を考え、KJ法と名づけた。

- KJ法では、フィールドワークで多くのデータを集める、あるいはブレインストーミングにより様々なアイデア出しを行った後で、それらの雑多なデータやアイデアを統合する手法。創造的なアイデアを生み出したり、問題の解決の糸口を探っていくのに役立つ。

マインドマップはキーワードやイメージを放射状に広げていく。

KJ法は付箋やカードに調査して
得られた言葉を書き、それらを
グループ化し、図式化していく。
グループには見出しをつけてお
くと整理しやすくなる。

049 スケッチのコツ

細かく書き込むよりも、ラフで素早く
数多く書いていくのがポイント

- 初期段階のスケッチは、細かく書き込むよりも、ラフで素早く書く。小さなサムネイルスケッチを描く要領で、思いついた形やアイデアをスピーディーに書いて記録を残すようにする。書いている途中に別のアイデアが生まれた場合は、前に描いたものは消さないで残しておき、思考の過程がわかるようにしておく。

- 1枚の大きな用紙にスケッチし、俯瞰して全体が見えるようにしておくと、比較検討しやすくなる。

- スケッチ段階では着色せず、モノクロで描く。モノクロの形だけで意味が伝わるかを確認しながら造形を検討する。

- スケッチは細部を調整したくなるが、初期段階では不完全でかまわない。細部を仕上げるよりも、数多くのアイデアを出すことを優先する。

- 細かな調整は、PCを使ったブラッシュアップの工程で行う。スケッチで形が決まったら、それをスキャン（撮影）して、コンピュータでトレースする。

- スケッチは、自分の作品がオリジナルで創作者であることを示す証拠になる。捨てないで資料として保存しておこう。

HAND DRAWN

スローガンとロゴ

スローガンは企業の理念やあるべき姿を伝える短いテキスト。ロゴと組み合わせたり、広告のキャッチコピーとして使われる

- スローガンは、顧客に企業の理念やビジョン、事業内容を伝える言葉。ロゴと組み合わせて使われるスローガンは、タグラインとも呼ばれる。

- スローガンは顧客目線で発信する。ステークホルダーや顧客に企業のあるべき姿を伝えることで、信頼感や安心感をアピールしたり、企業が取り組む姿勢やチャレンジ精神を伝える。

- ロゴやシンボルマークは視覚的にメッセージを伝えるが、スローガンは言葉でメッセージを伝える。CM で繰り返し流れる言葉やフレーズは、人の記憶にとどまりやすい。

- 優れたスローガンは個人の生き方にまで影響を及ぼすことがある。歴史に残る名スローガンには、アップルの「Think Different」、TOWER RECORDS の「NO MUSIC, NO LIFE.」がある。

- キャッチコピー、キャッチフレーズ、企業のイメージを表現したスローガンは、2016 年 4 月、商標の審査基準が大幅に改正され、審査段階で認められる類型が増え、円滑に登録できるようになっている。

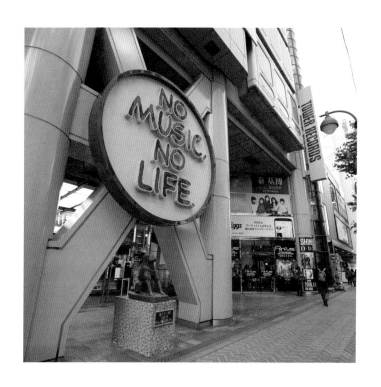

TOWER RECORDS の「NO MUSIC, NO LIFE.」の企業スローガン。1997 年 5 月に商標を出願、1998 年 12 月に登録された。

フォントのシミュレーション

初期段階では既存のフォントで文字を組んで効果を検討。 使用するフォントの商標登録が可能か確認する

- ロゴタイプを作成する場合、フォントメーカーから購入した既存のフォントを利用する場合がある。ロゴデザインの依頼を受けた場合は、クライアントに商標登録をする予定があるかを確認し、商標登録が可能なフォントでデザインする、あるいはオリジナルの書体でロゴを作成する、といった対応が必要になる。

- ロゴタイプの登録の可否は、メーカーにより商標登録できない、あるいは有料になる場合がある。対応はメーカーにより異なるため、フォントメーカーのWeb サイトを確認したり、問い合わせして確認する（項目 121 参照）。

- どのフォントを利用するかを検討する場合は、Illustrator などのソフトウェアで文字を入力してフォントを適用し、効果を確認する。様々な書体でシミュレーションしたい場合は、フォントメーカーが提供するシミュレーション機能（試し打ち）を利用するとよいだろう。

- 右ページで紹介したのは「Adobe Fonts」（https://fonts.adobe.com）の書体検索の画面。必要な文字を入力し、希望する書体の種類を選び、さらにスタイル別の絞り込み検索が行える。

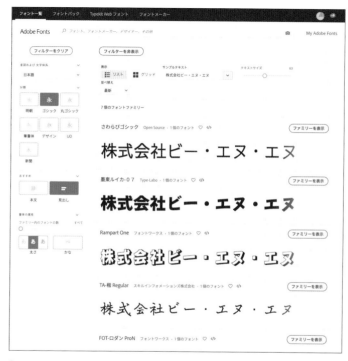

「Adobe Fonts」のフォント検索画面。[サンプルテキスト]欄に使用する文字を入力し、左側のフィルターから分類をクリックして絞り込みを行い、該当するフォントを画面上で確認できる。

他社とかぶっていないか

商標登録が可能かどうかを事前に調査したい時に、手軽に利用できるオンラインサービスを紹介する

- 登録したい商標がすでに使われているか、あるいは作成したロゴマークが過去に作られたデザインに類似していないか、簡易に調べたい場合はどうすればいいのだろうか。

- 本格的な調査や特許庁への出願手続きは法律的な知識が必要になるため、特許事務所の弁理士に依頼すべきだ。しかし、事前調査をオンラインサービスを使って、登録したい商標や画像に類似のものがないかどうかを調べることができる。

- 右に紹介する「Toreru（トレル）」(https://toreru.jp) は商標登録を簡単、安心に提供するために生み出された Web サービス。法人、個人を問わず利用できる。調査は「Toreru 商標検索」(https://search.toreru.jp) で行う。「テキスト検索」「画像商標検索」で商標の読み方または画像名を入力し、検索を行う。

- 本格的な調査や特許庁への出願手続きは法律的な知識が必要になるため、特許事務所の弁理士に依頼すべきだろう。

- 調査を専門家に依頼する場合は有料になる。調査後、報告書を受け取り、出願→審査→登録の流れになる。「Toreru」では商標の知識がなくても次に何をすればよいのかのステップが現れ、そのガイドに従えば商標登録が完結する。

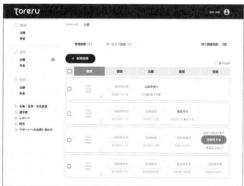

上：クラウドサービス「Toreru 商標登録」。　下：調査から出願、登録までの管理画面

実物に展開してみる

ロゴの検証方法として、封筒や便箋、名刺などを実際に作成し、ダミーを作成して効果を確認する方法がある

- ロゴが完成に近づいたら、名刺や社用便箋・レターヘッドなどのビジネスツールや、紙袋、包装紙、シールなどのショップツールの見本を作ってみる。

- 名刺や封筒など小型の印刷物であれば、実際に仮のデザインを起こし、ロゴやシンボルを配置して、プリントして見本を作成するとよいだろう。デザインの展開例を複数作成して、効果を比較検討することもできる。

- 大きなものは、写真撮影して画像合成する方法がある。例えば、営業・配送用の車両を撮影し、画像にロゴマークを合成する。社屋や店舗に設置された看板であれば、これを撮影し、看板部分にロゴを合成する。

- ほかにも、企業・業務案内、帳票類、社章、制服、ネームプレートなど、ロゴを利用する様々なアプリケーションがある。これらも、実際に出力・製作しなくとも、データ上で画像合成して画面上で効果を確認することができる。

- こうして作成した資料はカンプシートにまとめ、プレゼンや打ち合わせの際に利用する。

ロゴの完成が近づいたら、封筒や便箋、名刺など、ロゴを利用するアプリケーションに当てはめてみて、視覚効果を確認する。

ロゴの耐久テスト

ロゴは様々な環境で使用される。
小さくても、ぼやけていても判別できるか

- ロゴは大小様々なサイズで使用される。ロゴデザインには、遠くから見た時の視認性や可読性（ロゴタイプの場合）が求められる。そのためロゴの耐久テストを行う必要がある。

- 小さく表記した場合、遠くから見た場合、動いている場合、など様々な条件でテストを繰り返し、ブラッシュアップする。

- 耐久テストはロゴ制作の最終段階で行う。メインの候補とサブの候補など複数用意することで、評価がしやすくなる。

- 時には競合のロゴとあわせてテストすることで、機能的に優位に立てるロゴを目指すこともできる。

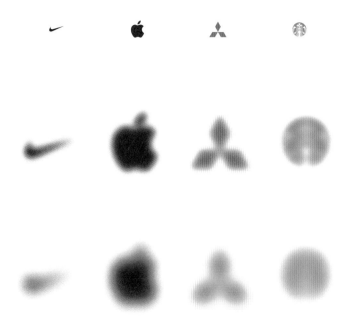

ポジショニング・マップ

コンセプトを高価格／低価格、カジュアル／フォーマルなどの軸で分類したポジショニング・マップを作成して方向性を探る

- ポジショニング・マップは、市場における自社のポジショニングを明確にし、マーケティング戦略を策定するために用いられる手法のひとつ。

- 縦軸と横軸で4つの象限を作り、競合他社の製品やサービスをマッピングする。作成する中で、自社の戦略やどういった領域を目指すのかを明確にすることができる。

- ポジショニング・マップで設定する軸は、ブランドや製品の特徴・イメージ、価格帯など、主にターゲットユーザーの購入決定要因で設定する。

- 縦横の軸はそれぞれが独立しており、対義となる言葉をそれぞれ設定する。2軸が類似していると設定しにくくなる。

- 軸を決めたら、2次元上で自社のロゴと競合他社のロゴを位置づけしていけば、ポジショニング・マップができあがる。

- 適切なポジショニング・マップは、効果的なマーケティング戦略の立案にも役立つ。

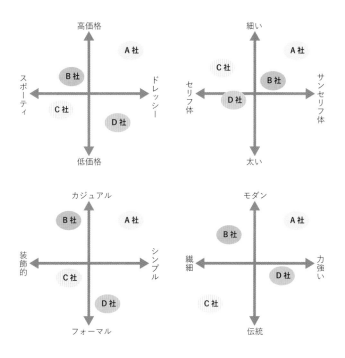

縦軸と横軸で4つの象限を作り、ロゴを分類する。自社のポジショニングを確認したり、目指す方向性を検討する場合に役立つ。

チェック項目に当てはめる 1

わかりやすいデザインかどうか客観的に判断するため
チェック項目をもとに検証する

- 作成したロゴやシンボルを制作者の視点から、あるいは他者の視点からどのように見えるかを検証する。

- 主観的な判断を避けるには、複数の人にインタビュー調査を行って意見や感想をまとめてみるとよい。

- 企業の思いが込められているかどうか、またその思いが人に伝わるかを検証する。

- 他社のロゴに類似していないか、オリジナリティが確保されているかを確かめる。

- 定めたコンセプトに合っているか、形や色に反映されているかを検証する。

- 1色で表現した場合に、形の意味やコンセプトは伝わるかを検証する。1色の場合は文字や形だけで表現される。造形の精度を確かめてみよう。

ロゴのチェック項目 1

【ロゴイメージのチェック項目】

☐ 視認性・可読性を確保しているか　→ 018 ※参照項目

☐ 記憶に残りやすいか　→ 019

☐ ターゲットに合っているか　→ 046

☐ ポジショニングは明確か　→ 055

☐ 独自性・オリジナリティを確保しているか　→ 022

☐ 文化的なタブーに触れていないか　→ 037、038、099

【文字・色・形のチェック項目】

☐ ロゴに適した色か　→ 093、094

☐ ロゴは拡大・縮小しても劣化しないベクターデータで作られているか　→ 061

☐ 文字、色、形はブランドコンセプトを反映しているか　→ 047、089、090

☐ 1色で表現した場合に意味が伝わるか　→ 100

☐ 和文書体のイメージは適切か　→ 135

☐ 視覚補正、錯視調整はできているか　→ 021、034、132、142

☐ 色覚特性への配慮はできているか　→ 098

チェック項目に当てはめる 2

実際に運用したり展開したりする場合を考慮して
作成したロゴがルールに合致しているかを検証

- 全体の VI（ビジュアル・アイデンティティ）計画に照らし合わせて、作成したロゴがルールに合致しているかを検証する。

- 文字の和文・欧文のバランスを考慮し、和欧混植で組んだ時に整って見えるかを検証する。

- 印刷物や Web など、様々なメディアや用途で利用される場合に、同じように再現できるかを検証する。

- 使用するサイズは大小様々なケースが考えられる。最小サイズで使った場合の視認性・可読性を検証する。また看板など大きなサイズで使用する場合の視覚効果を検証する。

- ロゴや商標を登録する予定があるかを確認する。登録する場合は、使用する書体が登録可能かどうかを確認する。

ロゴのチェック項目 2

【文字組みのチェック項目】

☐ 漢字と仮名のバランスは適切か　→ 136、139 ※参照項目

☐ 和文と欧文のバランス（和欧混植）は適切か　→ 122、140

☐ レタースペーシング（文字間調整）は適切か　→ 131、141

【使用マニュアルのチェック項目】

☐ 使用マニュアルに必要なものは揃っているか　→ 005

☐ 印刷や Web で展開する場合、同じ色で再現できるか　→ 060

☐ 実際の物で使った場合の効果は検証できているか　→ 053

☐ アイソレーションは適切か　→ 058

☐ 禁止事例の項目は適切か　→ 059

☐ 最小使用サイズの規定は適切か　→ 061

☐ 小さくてぼやけていても判別できるか　→ 054

【商標登録のチェック項目】

☐ 他社のブランドに類似していないか　→ 028

☐ 意匠・商標権をクリアできるか　→ 052、121

アイソレーション

ロゴマークの独立性を保つために
周囲に一定の余白を設定する必要がある

- ロゴマークが配置されるスペースや背景にほかの要素が入ることで、その独立性を脅かし、ブランドイメージを傷つけられることを避けるために、一定の余白をロゴマークの周囲に設定する必要がある。

- ロゴマークは様々なサイズで使用されるので、サイズに合わせてアイソレーションも変化できるように設定する。具体的にはロゴマークの任意のエレメントサイズを基準とし、周囲に設定する。

- 基準となるサイズは計測しやすい部分を選ぶ。これは使用者の誤用や計測ミスを防ぐためである。

- アイソレーションにはほかの呼び名もあり、保護領域、クリアスペースなど複数あるが、意味は同じである。

ロゴの任意の箇所を基準とする

禁止事項の事例

**ロゴマークの運用において、してはいけない行為を
具体的な例を挙げて禁止する項目**

- ロゴマークは様々な立場の人間が使用する可能性がある。プロのデザイナーで
あれば説明しなくても済むようなことでも、具体的な例を数多く挙げて事例を
提示することで、ロゴマークの誤用を防ぐ。

- ロゴマークはどのような媒体でも同一のイメージが保たれるように注意する必
要がある。シンボルとロゴタイプの比率を一定に保ち、許可されていない装飾
を施さない。

- 必ず含まれる項目としては、ロゴタイプを別の書体に置き換えない、色を変え
ない、変形しない、影をつけない、などがある。

- 新しいロゴマニュアルを運用し始めてから、想定していなかった誤用が見つか
ることもある。複数回じ誤用が生じるようなら、マニュアルを修正する必要
がある。

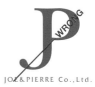

指定色以外の色を
使用しない

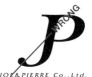

変形しない

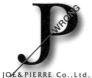

シャドーをつけない

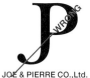

ロゴタイプの書体を
変更しない

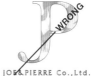

パターンを使用しない

視認性を損なう背景の
上に配置しない

フチをつけない

ほかの要素を加えない

ロゴタイプを省略しない

メディアの違いによる色指定

紙媒体と Web 媒体では
色域（カラースペース）が異なる点に注意

- 色の指定は、紙媒体では CMYK 値や特色インキの色番号、Web 媒体では RGB 値で指定する。

- RGB の色域には、「sRGB」と「Adobe RGB」がある。「sRGB」は Web で、「Adobe RGB」は主に印刷で使われる色域。

- プロセスの CMYK カラーは右図の白の枠線で囲まれた領域。Web の sRGB カラーと印刷の CMYK カラーはカラースペースが異なるため、メディアにより色の違いが発生する恐れがある。

- 印刷の色と Web サイトのモニター表示の色を一致させるには、カラーマネージメントを行って色を管理する必要がある。

- カラーマネージメントでは、画像ファイルにどの色域を使って色を表示させるかを記録した ICC プロファイルを埋め込んで運用する。ファイルを開いたり、保存する場合はプロファイルを確認し、色変わりが起こらないよう慎重に作業する。

- ロゴは拡大・縮小しても劣化しないベクターデータで作成する。色指定は目的に応じて、RGB または CMYK の値で指定する。

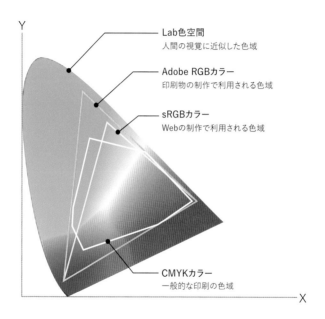

色空間の模式図。プロセスカラーで印刷可能な色域と、モニターなどの RGB の色域の違いを理解し、色変わりが起きないようプロジェクトを進めることが肝要。

最小使用サイズの規定

これ以上小さくすると、
デザインの意図が伝わらなくなる

- 様々なサイズで使用されるロゴは、ある程度小さいサイズで表記されても、そのデザイン意図が伝わらなくてはならない。その限界を規定する項目が最小使用サイズ規定である。

- 最小使用サイズはミリメートルやピクセルなどの絶対値で指定する。マニュアルには原寸で表示することで直感的に理解できるようにする。

- パッケージデザインや、バナー広告などで最小使用サイズ規定を無視しているケースが散見される。

- オンスクリーンの場合ピクセルによる指定をするが、デバイスサイズの多様化、解像度の多様化により、短いサイクルでの見直しが必要になる可能性がある。

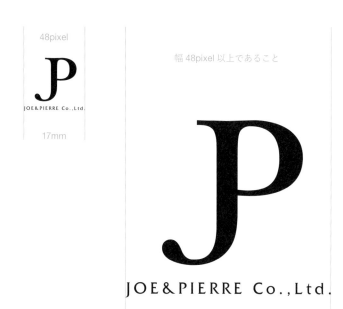

幅 48pixel 以上であること

JP

JOE&PIERRE Co.,Ltd.

幅 17mm 以上であること

マニュアルには原寸サイズを表示すること。

062 # Web サイトのロゴ

ロゴや企業名をわかりやすい位置に配置し
小さくしても判別しやすいように考慮する

- Web サイトのファーストビューでは、ロゴや企業名をわかりやすい位置に配置する。

- サイトのヘッダーのナビゲーションメニューの近くに置いて、いつでも表示できるようにすると、サイトを訪れたユーザーにロゴを印象づけることができる。

- フッター部分に置くことで、サイトの管理者・運営者を明確にすることができる。

- ヘッダーやフッターに置いたロゴをクリックする操作で、ファーストビューに戻る機能をつけることで、ユーザーはいつでも最初のページに戻ることができる。安心してサイト内を閲覧できるようになる。

- ロゴは、小さくしても判別できるように考慮する必要がある。色数は黒1色にすることで、様々な場面で応用が効く。

- 別ページで、社名の由来やロゴに込められた意味を解説すると、ユーザーにその企業の歴史や理念を伝えることができる。

Webサイトのヘッダーに使われるロゴ。

Webサイトのフッターに使われるロゴ。クリックするとトップページに戻る。

Web メディアのロゴ・アイコン

Web メディアでは、ロゴやシンボルマークをアイコンとして利用し、ページ移動するリンクボタンとしても活用する

- favicon（ファビコン）は「Favorite icon（お気に入りのアイコン）」を省略したもの。サイトの運営者が Web ページに設置するシンボルマーク。主に、アドレスバーやブラウザのタブに表示される。

- 多数の Web ページを開いた場合は、タブには favicon だけが表示される。ページを切り替えたい時の目印になり、ページをアイコンによって認識してもらうことで、記憶、リピートにつなげることができる。

- favicon の画像サイズは、表示される箇所によって異なり、16 × 16 ピクセル～256 × 256 ピクセルまで幅がある。これ以外に複数作ってマルチアイコンとして利用する方法もある。マルチサイズアイコン形式の ico ファイルを設置することで最適なサイズを自動的に表示してくれる。

- ヘッダーやフッターに企業やサービスのロゴを配置し、ロゴをクリックすることでホーム画面に戻る機能をつけると、リンクボタンとして機能するようになる。

- ユーザーは、スマートフォンのホーム画面に Web ページを開くアイコンを追加することもできる。

Web ブラウザのタブに表示
された favicon

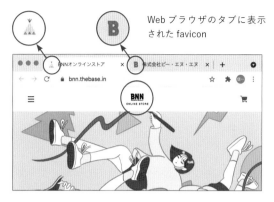

ヘッダーやフッターに配置した
企業のロゴマークは、リンクボ
タンの役割を果たす。

スマホのホーム画面に書き出さ
れた Web ページのアイコン。

スマートフォン・SNS とロゴ

複数の SNS でロゴの見せ方を統一し
PC 以外にスマートフォンでの見え方も検討する

- 企業が運営管理する Web サイト以外に、Twitter や Facebook、Instagram の SNS において、情報を発信する機会が増え、ユーザーにロゴを覚えてもらう機会が増えている。様々な Web メディアでロゴを表示することになるので、ロゴの見せ方を統一しておこう。

- インターネットの利用端末は、最近の調査ではスマートフォンが PC を上回る統計結果が出ている（総務省「通信利用動向調査」より）。この傾向は若年層でとりわけ高くなっている。

- Web サイトの制作においては、スマートフォンでストレスなく利用できるデザインにする「モバイルファースト」の考え方が浸透している。PC で閲覧するのと同じように、スマートフォン端末でロゴをどのように表示させるのかを十分に検討しておこう。

- SNS のアイコンで表示可能なピクセルサイズを把握しておこう。例えば Twitter のアイコンサイズは 400 × 400 ピクセルが公式推奨になっている。

- Facebook のプロフィール写真は丸く切り取られ、カバー写真はコンピュータでは幅 820 ピクセル×高さ 312 ピクセル、スマートフォンでは幅 640 ピクセル×高さ 360 ピクセルの大きさでページに表示される。

Facebook

Twitter

BNN オンラインストア

note

企業理念を伝えるツール

**企業理念を伝えるツールとして、コンセプトを冊子の形に
まとめたブランドブックやブランドムービーがある**

- ブランドブックは、全社員に向けて企業ブランドの目指すべき姿を、正しく理解・
 浸透させることが主な目的で制作されたもの。周知・啓蒙の目的で、取引先に
 配布される場合もある。

- ブランドブックは、単なる理解・浸透のためのツールから、日常業務の中での
 ブランド価値を向上させるツールとしても役立つ。

- ブランドブックの内容は、ブランドが提供するビジョンやミッション、ブラン
 ドのコンセプトやメッセージ、シンボルやロゴデザインに込められた意味など
 を掲載したものになる。

- シンプルな構成にし、わかりやすい内容にするのが開発のポイントだ。図版や
 イラストを使ったり、絵本のような構成でストーリー仕立てで読ませる方法も
 ある。

- 近年では、企業の理念を伝えるブランドムービーやイメージムービーを作成し、
 Web サイトに映像コンテンツとして配信する機会も増えている。従業員数の多
 い企業や、多くのフランチャイズを傘下に持つ企業で利用されている。

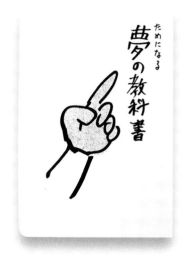

『夢の教科書』『夢十則』／株式会社 PR TIMES ／ © 武藤雄一、白石陽平
PR TIMES は 2020 年より、4 月 1 日をウソをつくエイプリルフールから、夢を語る April Dream（エイプリルドリーム）の日にしようと提唱し、夢の発信を応援するプロジェクトを展開している。『夢の教科書』『夢十則』は、April Dream の企画から生まれた書籍。夢とのつき合い方を伝える言葉からなる本が作られた。

ロゴとキャラクター

ロゴとキャラクターを組み合わせると
グッズにも展開しやすく記憶に残りやすい

- キャラクターを作成して、ロゴと組み合わせる手法を見ていこう。人や動物・植物など、親しみやすい素材をモチーフにすると記憶に残りやすい。

- スケッチしながら、コンセプトを反映したものになっているかを確認しよう。キャラクターに愛称をつけると、覚えやすくなり、クライアントや全員で共有しやすくなる。

- キャラクターやロゴはそれぞれを単独で、あるいは組み合わせて活用する。さらに動きをつけたアニメーションは、Web サイトのプロモーション活動に利用できる。関連グッズを開発して認知度を高めていくこともできる。

- 右ページに掲載したのはテレビアニメ「ぐんまちゃん」ポスター。ポスターは、主人公の「ぐんまちゃん」（中央）、おともだちの「みーみ」（左）、「あおま」（右）のキャラクターと「ぐんまちゃん」のロゴで構成されている。

- 物語は、キャラクターの「ぐんまちゃんはいつだってともだち」をテーマに群馬県のマスコット「ぐんまちゃん」と、たくさんの多様で個性的なキャラクターが、自分らしく楽しく暮らしている世界を描いている。

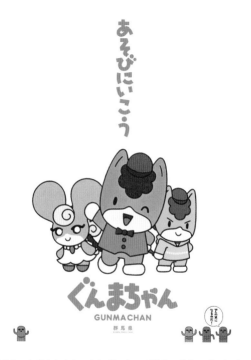

テレビアニメ「ぐんまちゃん」ポスター／製作・著作：群馬県／
アートディレクション＆デザイン：佐藤正幸（Maniackers Design）
「ぐんまちゃん」オフィシャルサイト：https://gunmachan-official.jp

ロゴの一体感

複数の文字を塊として見えるようにデザインする。
伝える情報が多くなるのでシンプルに仕上げる

- ロゴに、企業名やサービス名に付随するキーワードを加えていく場合がある。和文、欧文の文字が複数混在して、全体としてひとつの塊として認識させる手法がある。

- シンボルマークを中心に置き、ロゴタイプやその企業の重要キーワードを円などの図形の形に沿わせたり配置する方法が有効だろう。

- 文字要素は、その企業の持つ歴史（Since 1964 など）を添えたり、商品であれば、特徴となる製法などがキーワードになるだろう。

- キーワードはコンセプトを組み立てる段階で吟味し、伝わりやすい文字表現をを心がけ、フォントや大きさのバランスを検討する。文字が小さくなりがちだが、視認性や可読性は確保したい。

- エンブレムのように仕上げれば、看板やシールなどに展開がしやすくなる。サービスマークとしての利用範囲が広がるだろう。

COFFEE HOUSE
ESTD · 2018
PREMIUM ARABICA

FRESH BREWED
ES 20
TD 18
— COFFEE —
PORTLAND
OREGON

COFFEE SHOP
ESTD 2018
NEW YORK
FRESH & HOT

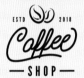

ESTD 2018
Coffee
— SHOP —

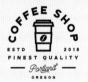

COFFEE SHOP
ESTD 2018
FINEST QUALITY
— Portland —
OREGON

FRESHLY ROASTED COFFEE BEANS
ESTD
2018
NEW
YORK
PREMIUM QUALITY

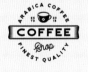

ARABICA COFFEE
ES 20
TD 18
COFFEE
Shop
FINEST QUALITY

COFFEE SHOP
ESTD 2018
FRESH & HOT

ESTD 2018
COFFEE SHOP
BEST QUALITY
New York

068 信頼感のあるゴシック体のロゴ

銀行、医療、交通機関、行政など、
信頼感が求められるロゴの特徴

- 信頼感が求められる分野は、教育・研究機関、医療、法律・税理士、銀行・クレジットなどの金融機関、製造・小売、建設・建築、施設・各種サービスなど様々なものがある。

- 書体は安定感のあるゴシック体、サンセリフ体が用いられることが多い。

- ウェイトは太めにし、視認性を高くする。斜体（イタリック体）にするとスピード感が表れ、成長、発展するイメージになる。

- シンボルは、シンプルで安定感のある形が望ましい。四角、丸やアルファベットを組み合わせたものが目立つ。

- 色は信頼をイメージする青、重みのある紺色がよく用いられる。色数は最小限に抑え、シンプルにまとめるのがセオリー。

- 同業者が多数ある場合は、各社のロゴを調べ、並べて比較する作業が必要になるだろう。

信頼感が求められる企業のロゴは、安定感のあるゴシック体、サンセリフ体を用い、
視認性を高くする。

見た目に優しいロゴの形

文字の角や先端を丸くして
見た目に優しい印象のロゴに

- 見た目に優しく感じる文字の特徴を見てみよう。現在の書体開発では、読みやすさ、見さすさの観点から、見た目に優しい文字の開発が行われている。

- ゴシック体の中でも丸ゴシック系のフォントは人気が高い。文字のストローク（骨格）にも様々なバリエーションがある。手書き風の優しいタッチのものも増えている。

- 角のとがった部分の処理は、かつての印刷時に起きる墨溜まりを模して、インキがにじんだように丸みをつけて処理する場合もある。

- 明朝体のウロコや、セリフ体のセリフ部分も、先端部分を丸くして、見た目に優しくしているフォントが人気だ。

- ロゴタイプのデザインにおいても、こうしたトレンドは大きな流れになっている。既製のフォントを利用してアレンジを加える場合、あるいはオリジナルのロゴを書き起こす場合も、字形の角やとがった部分に注意して、調整を加えてみよう。

DNP 秀英丸ゴシック Std L

筑紫 B 丸ゴシック Std R

砧 丸丸ゴシック ALr StdN R

TA- ことだま R

墨東レラ -5

Adobe Fonts で利用できる様々な丸ゴシックのフォント。

モリサワ の A1 ゴシック、A1 明朝
を拡大したところ。角の形状に丸
みを持たせている。

子ども向けの元気なロゴ

幼児や児童を対象にしたロゴは
遊び心に満ちた愛らしい形に仕上げる

- 子ども向けのロゴは、親しみやすいシンボルや絵を取り入れ、文字と組み合わせてデザインされることが多い。

- シンボルは動物や植物、子どもの顔や姿、積み木や粘土などの造形を取り入れて、創意工夫が加えられたものが目立つ。

- 文字は手書き風のものや、丸みを帯びた文字で組んでアレンジを加えたものなど、優しい雰囲気の字体が似合うだろう。

- 幼児向けの場合は淡いトーンで配色すると柔らかいイメージになる。小学生を対象とする場合はビビッドなトーンで配色すると元気で快活なイメージになる。

- 学校法人みんなのひろばが運営する「ふじようちえん」のロゴは佐藤可士和氏によるデザイン。佐藤氏は、コンセプトづくりから園舎建て替えの設計をプロデュース、「園舎自体を巨大な遊具にする」というコンセプトを打ち出した。

- ロゴ作成では、紙をはさみで切った切り文字を取り入れ、さらにフォントも開発した。学校法人みんなのひろばが運営する保育園のロゴも、同じコンセプトで設計されている。

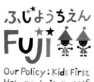

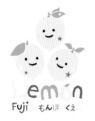

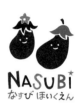

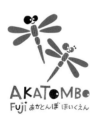

「ふじようちえん・Fuji れもん保育園・なすび保育園・Fuji 赤とんぼ保育園・
保育室スマイルエッグス」ロゴマーク／学校法人みんなのひろば／デザイン：
SAMURAI 佐藤可士和

レトロな雰囲気のシンボルマーク

ロゴやシンボルに金属活字の文字を取り入れると
貴重性の高いデザインになる

- 今日のデジタルフォントの多くは、金属活字時代の文字デザインがもとになっている。金属活字の字形やデザインをロゴやシンボルマークに取り入れて、レトロな雰囲気に仕上げる手法を紹介する。

- デジタルフォントの中にも、金属活字時代の字形を移植したフォントが多数あり、利用できる。しかし、実際に活版印刷で刷ったものは仕上がりが独特だ。金属活字では、印刷時の圧力により文字が太くなったり、エッジが荒れて見えたりするが、幾何学的ではない、線のゆらぎが表れる。

- フィニッシュ工程では、金属活字で実際に印刷したもの（「清刷り」と呼ばれる）をもとに、デジタルデータに変換する。

- 金属活字のカタログを見ると、文字以外に「花形」と呼ばれる装飾された記号や約物、シンボルがあり、アイデアの宝庫である。カタログや資料を取り寄せて手元に置いておくといいだろう。

- 右ページに掲載したのは、東京都渋谷区にある restaurant Goût（https://gout.therestaurant.jp）のロゴ、ショップカード、ギフトパッケージの写真。もとになった「◎」のシンボルは金属活字。Allright Printing に依頼し、活字の中でちょうどよい形の「◎」を探してもらった。◎はお皿にも見えるし、「Good」と捉えることもできる。

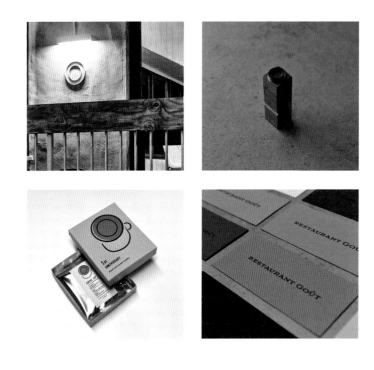

restaurant Goût（レストラン グゥ）のロゴ・シンボル／ restaurant Goût ／
デザイン：BULLET Inc. 小玉文

歴史・伝統を感じるロゴ

歴史や文化を伝える資料館のロゴで使われている
金属活字は印刷技術を象徴するシンボルに

- 金属活字と本のシルエットは、印刷会社が精巧な印刷技術により、出版文化を支えてきたことを象徴している。ロゴマークや様々なアプリケーションに展開された事例を見ていこう。

- 東京都新宿区にある「市谷の杜 本と活字館」は、大日本印刷（略称 DNP）が運営する文化施設で、活版印刷の歴史的技術を今に伝える博物館。同館のロゴマークは金属活字と本を組み合わせたシルエットをモチーフにしている。

- 施設名と館の特徴を捉えた VI は、ロゴマークやサイン計画、ステーショナリー、展示キャプションなどに展開されている。

- 館内のサインも金属活字をモチーフにしたオブジェでできている。受付やフロアの案内表示も金属活字がモチーフだ。

- ロゴに使われている書体は大日本印刷が活版印刷の時代から長年開発してきた秀英体。同館に展示された活字資料もすべて秀英体のものである。ロゴと展示内容に一体感があり、強く印象に残る。

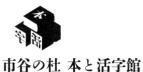

市谷の杜 本と活字館
Ichigaya Letterpress Factory

「市谷の杜 本と活字館」VI デザイン／大日本印刷／デザイン：日本デザインセンター 色部デザイン研究所　AD：色部義昭　D：荒井胤海

モダンなロゴのコラボレーション

異業種の 2 社がコラボした
和風かつモダンなデザインの和菓子のロゴ

- 分野が異なる 2 つの企業がコラボした商品の事例を見てみよう。

- 季のせは福岡・宇美八幡宮内にある和菓子工房、ハイタイドは手帳をはじめとした文具・雑貨メーカー。ロゴにはそれぞれの企業の特徴がよく表れている。

- コラボ商品の最中のパッケージは、この 2 つのロゴを組み合わせたものになっている。一方は和風な手書きタッチのロゴ、もう一方はサンセリフの欧文ロゴ。異色な組み合わせに思えるが、デザイン、印刷仕様を工夫して、シンプルなデザインに仕上げている。

- タイポグラフィは、欧文のみの文字組みで和を排除したつくり。活版印刷 1 色で刻印されているため、印刷面が凹んでいるのが特徴。

- 持ち運びに便利なパッケージで、開封もカジュアルなデザインに仕上げており、若い人に好まれるデザインである。

- ハイタイドの福岡空港店と、季のせの店舗での限定販売のため希少性が高く、旅のおみやげとしても喜ばれる商品。3 種類の餡は、粒あん、レモンミント、モカ。お茶だけでなくコーヒーやワインとのペアリングも楽しめる。

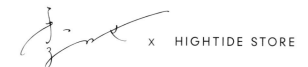

x HIGHTIDE STORE

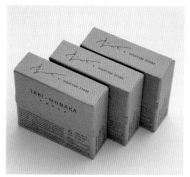

「TABI-MONAKA」パッケージ／季のせ×ハイタイド／デザイン：ハイタイド
プロダクトや文房具を手がけるハイタイドと福岡・宇美八幡宮内にある和菓子屋
「季のせ（ときのせ）」がコラボした和菓子。箱の中には3種類の最中で、「TABI-
MONAKA」のロゴが刻印されている。

伝統的な和を感じるロゴ

明朝体や毛筆などの書体、
和を感じる色やモチーフなどを取り入れる

- 「和」を感じさせる色は、赤・黒・金などが代表的な色。そのほか、日本の伝統色の中に和を感じさせる色がある。こうした色は、日本由来の植物や動物、染料に色名の由来がある。

- デザインはシンプルに仕上げる。家紋風にしたり、伝統文様（和柄）を取り入れる方法も有効だ。

- 文字は、明朝体、毛筆体などの書体を使い、和の雰囲気を演出するとよい。既成のフォントの文字からスケッチを起こして、ハンドレタリング風に加工する方法も有効だ。

- アイテムとして、和を感じさせるモチーフを取り入れる。例えば松竹梅などの縁起物の植物や、神社や寺などの建造物、玩具や雑貨などの小物をアクセントに利用するとよいだろう。

- モダンな和風のロゴを目指すのであれば、家紋や伝統文様などの伝統的な和の形や文様を現代風にアレンジし、スタイリッシュに仕上げていくのがポイントになるだろう。

和をイメージする色

茜色	赤	つつじ色	桃色	桜色	刈安色	黄色
卵色	山吹色	橙色	若葉色	黄緑	常盤色	松葉色
浅葱色	青	藍色	江戸紫	茄子紺	茶色	芥子色

和をイメージするアイテムや文様

筆文字の筆致を取り入れたロゴ

日本酒、醸造系、旅館、民芸品などのロゴでは、筆文字の筆致を取り入れる方法が有効だ

- 毛筆の筆致や手書きのストロークを取り入れたロゴは、力強く感じられ、和の雰囲気を取り入れる際に役立つ手法だ。

- 実際に筆を使って書いて、これをスキャンして画像データとして読み込み、パスに変換する。細部の修正はソフトウェアで可能だ。

- 図形やイラストをアクセントとして取り入れる方法も有効だ。筆の筆致に人間味が表れるので、ロゴやシンボルに親しみを感じるようになる。

- 右ページに掲載したのは、てぬぐいブランド・株式会社かまわぬのロゴ。江戸時代の「判じ物文様」を取り入れ、筆の筆致で力強く表現している。

- 「判じ物文様」は江戸時代の駄洒落・滑稽を楽しむ気質から生まれた。鎌 + ○（輪）+ ぬを合わせて「かまわぬ」と読む。「かまわぬ」は、「おかまいなし」「かまうものか」の意味。我が身を捨てて弱き者を助ける江戸町人の心意気を表現した言葉。

上：「かまわぬ」のロゴ／株式会社かまわぬ

下：かまわぬ代官山店の前景。判じ絵のロゴが暖簾や看板に活かされている。

手書きのエレガントなロゴ

和洋菓子やファッション、ネイルサロンなどのお店には、繊細な筆致でレタリングされた文字が似合う

- エレガントなロゴは、優雅さ、高級感が感じられる、落ち着いたトーンに仕上げたい。

- 文字は細身の筆記体の文字が似合う。既存のセリフ体やサンセリフ体で組むこともできるが、手作り感を演出するには手書きの感覚が表れるように、細部を加工・修正する作業は欠かせないだろう。

- スケッチ段階では、カリグラフィペンや先端がフラットな形状のマーカーで書いてみるとよい。実際に書いてみると、手書き文字の太さ（ウェイト）の強弱や、線の流れ（ストローク）が確認できる。

- 色は、ブラックやブルー、ピンクなど、ターゲットになる女性を意識して色を決める。ゴールドやシルバーを使うと高級感が引き立つ。

- 右に掲載した事例は、ジュエリーやファッションアクセサリーをハンドメイドで制作するお店「ChristalART」のロゴ、商標登録証、店内を伝える写真。

- このロゴは、パソコンの Illustrator でデザイン、制作されているが、ブラシツールを使って装飾を加え、レタリングで描いたような流れるようなロゴに仕上げている。

上：「ChristalART」ロゴ、商標登録証／デザイン：堀田真澄
下：クリスタルアートの店内。ジュエリーやファッションアクセサリー、ウェルカムボード、記念品のオーダーメイドを制作する。　https://christal-art.com

楽しいロゴ

ロゴやイラストを手書き風のタッチで仕上げ、
楽しい雰囲気を演出

- 右ページは、ショップやイベント、グッズへのプリントのために作られた楽しいロゴの事例。ロゴやイラストは手書き風のタッチで仕上げ、楽しい雰囲気を演出している。

- デザインに取りかかる前に、楽しく見せるコンセプトや狙いを整理し、形や配色を工夫して仕上げていく作業になるだろう。親しみのあるイラストを添えると快活なイメージになる。

- 「HI-CONDITION」ロゴは、革製品をモチーフにしたコンセプト。アメリカの古い看板やタイポグラフィをイメージした。

- 「パルコのTシャツ祭!!」ロゴは、見た目にすぐに伝わるよう前面に躍動感のあるイラストを配置した。夏のイベントに合うよう、青と黄色の配色でさわやかさを演出。

- 「CURRY MASON」ロゴは、怪しげなブランド名をネオンサインで光る様子をイメージして描いている。

- 「SATURDAY MORNING」はTシャツブランドのロゴ。土曜の朝に着たくなるような楽しげなイメージだ。

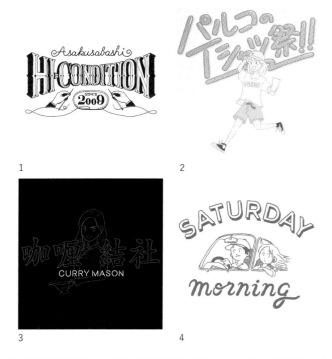

1「HI-CONDITION」ロゴ／HI-CONDITION　2「パルコのTシャツ祭!!」ロゴ／
仙台 PARCO　3「CURRY MASON」ロゴ／TSUNOKAWAFARM　4「SATURDAY
MORNING」ロゴ／SATURDAY MORNING　デザイン：橋本太郎

イベントスペースやショップのロゴ

多目的に利用されるイベントスペースやギャラリーのロゴには、それぞれに独自のコンセプトが宿っている

- 近年は、様々な目的で利用できる貸しスペースを見かけることが多い。それらは展示会などの各種イベント会場として利用が可能だ。クリエイターやアーティスト、作家にとっては、ギャラリーもそうしたスペースのひとつだ。

- こうした多目的なスペースは、目的は様々だが、スペースを象徴する印象的なロゴがあれば人々の記憶に長く残るだろう。ロゴの制作では、そのスペースの存在意義や目的をコンセプトに落とし込み、造形する作業が必要になる。

- 右ページに掲載したのは、糸井重里氏が主宰する Web サイト「ほぼ日刊イトイ新聞（ほぼ日）」が運営する「TOBICHI（とびち）」のロゴ。ロゴの制作は、陶器やファブリック、版画などを制作する鹿児島睦氏が担当した。

- 「TOBICHI」は、「ほぼ日」の店舗であり、ギャラリーであり、イベント会場である。作家やグループにとっての「飛び地」であり、「ほぼ日」のコンテンツのひとつとして位置づけられている。イベントは「TOBICHI」の Web サイトや Twitter から告知され、開催時には会場の様子も発信される。

- 「TOBICHI」は、コンテンツを持ち寄る場所。絵画、写真、陶器、染織、ファッション、スポーツ、園芸、建築、料理、お菓子、珈琲、本、玩具、あらゆるモノやコトと、人々が会う場所である。

TOBICHI東京

HOBONICHIの……

「TOBICHI（とびち）」ロゴ／TOBICHI／シンボルマーク制作：鹿児島睦、
ロゴデザイン：廣瀬正木（ほぼ日）

自治体行政プロジェクトのロゴ

プロジェクトの理念に基づいて計画・設計され、デザイン要素一式の規定を定めて運用する

- 自治体のロゴは、シンボルマークとゴシック体の文字を組み合わせたものが多い。自治体行政が運営するプロジェクトにおいても、それらの理念に基づいてVIが計画・設計される。

- VIでは、ロゴデザインを中心に、ブランドカラーやサブカラーシステム、サブグラフィック、指定書体など、ブランドを象徴するデザイン要素一式の規定を定め、運用する。

- 右の事例は、横浜市が掲げる「イノベーション都市・横浜」の象徴となるロゴとテクスチャの規定を定めたマニュアル。

- NOSIGNER 太刀川英輔氏が、「多様な人材が、組織を越えてネットワークを広げ、新たなイノベーションを横浜から創出していく『イノベーション都市・横浜』の構想」を、「YOXO（よくぞ）＝ YOKOHAMA CROSS OVER」というロゴとステートメントで表現した。

- 関内エリアに開設されたベンチャー企業成長支援事業の拠点「YOXO BOX」の内装やサインデザインなども担当した。

- また、本ブランディングのために、イノベーティブな印象を与える幾何学的なサンセリフ体のフォント「YOXO SANS」を開発。空間デザインやビジュアルコミュニケーションの核を設計した。

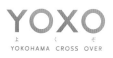

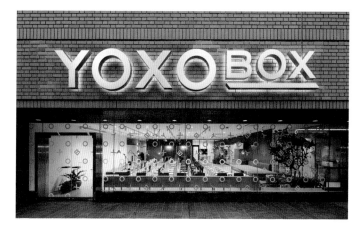

上左：「YOXO（よくぞ）」ロゴ／横浜市／ VI 設計：NOSIGNER
上右：テクスチャに展開する運用マニュアル
下：関内エリアに開設されたベンチャー企業成長支援事業の拠点「YOXO BOX」

スポーツチームやメーカーのロゴ

遠くからでも色とロゴを認識でき、
長く愛着が持てる飽きのこないデザインが求められる

- 野球やサッカーのチームのロゴは、チームのアイデンティティになる重要な要素。遠くからでもチームの色とロゴを認識できること、選手やファンが長く愛着が持てるように飽きがこないデザインであることが求められる。

- スポーツ用品メーカーのロゴマークは、ファッション性の高いアイテムとして、ウェアやシューズなどに展開される。躍動感を象徴する、シンプルな形のものが多い。

- 右ページに掲載したのは、プロ野球球団オリックス・バファローズ（ORIX Buffaloes）のロゴマークとフォントとシーズンポスター。

- 2011 年、球団ブランドを一新、現在のロゴマークが誕生した。ロゴに個性を持たせるために、ユニフォームやキャップなどにも工夫がある。

- ロゴマークをデザインしたのはデザイン会社 GWG の池越顕尋氏。ロゴの文字は、歴史を感じるエレメントを取り入れている。

- 「オリックス・バファローズ」の Web サイト（https://www.buffaloes.co.jp）や、Twitter や Instagram などの SNS でもロゴマークがシンボルとして使われている事例を見ることができる。

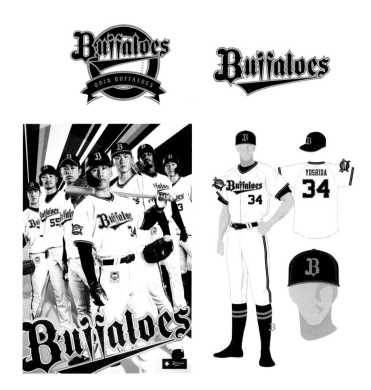

上：「ORIX Buffaloes / Primary Mark, Script Mark」　左下：「ORIX Buffaloes 2021 Season Poster」　右下：Uniform　デザイン：GWG ／ ©2021 ORIX Buffaloes

ロゴのデザイン

Logo Design 081-150

文字からイメージ・シンボルを連想

シンボルマークは言葉を使わず情報を伝達する。
形が発するメッセージがどのように伝わるか見極める

- ピクトグラム（pictogram）は、一般に「絵文字」「絵単語」と呼ばれ、何らかの情報や注意を示すために表示される視覚記号（サイン）である。

- ピクトグラムは、鉄道駅や空港などの公共空間で使用されている。文字で表現するかわりに、視覚的な図で表現することで、言語に制約されずに内容の伝達を直感的に行う目的で使用されてきた。

- シンボルマークを開発する時は、その形からどのようなイメージが想起されるかを見極め、その形を検討する。私たちが普段、形をどのように把握し、解釈しているのか、十分に考慮する必要がある。

- 東アジアで使われる漢字は表意文字であり、もともとはシンボリックな形を持っている。漢字のルーツを甲骨文や金文の形までさかのぼると、漢字のもとになったイメージを見ることができる。文字とイメージが結びついているので、ロゴに漢字を利用する時に文字の形のルーツを調べてみるとよいだろう。

- 右ページの事例は、東京都文京区にある印刷博物館のロゴ。シンボルは「見る」の意を持つ古代中国の表意文字を初代館長の粟津潔氏がデザインしたもの。スタッフからは「ミルちゃん」と呼ばれ親しまれている。

- 2020年10月に20周年を記念して、中野デザイン事務所がロゴタイプを刷新した。

印刷博物館
PRINTING MUSEUM, TOKYO

上：「印刷博物館」ロゴ
下：印刷博物館前のエントランス。背景の壁面は代表的な収蔵資料のレリーフ

082 形・マーク・シンボルからの連想

アイコンの形は、具体的なイメージに結びつく。
複数のアイコンでひとつのイメージを形作ったロゴ

- 企業のロゴと形・マーク・シンボルを組み合わせることで、消費者に企業のビジョンを視覚的に伝えることができる。

- ユニリーバは、世界190カ国で400を超えるブランドを展開する企業。世界中の多くの人がそれらの製品を日々使っている。企業にとっては、より充実した日々を送りたいという消費者のニーズを満たしながら、ともによりよい未来を創るチャンスである。

- ユニリーバでは、サステナビリティを暮らしの"あたりまえ"にする取り組みを進めており、ユニリーバのロゴはその取り組みを視覚的に表現したもの。

- ロゴは、頭文字「U」をモチーフに、小さなアイコンを組み合わせて描かれており、そのひとつひとつが同社の事業やブランド、大切している価値観を表している。

- ロゴを形作るアイコンの意味は以下の通り。アイスクリーム、手、髪、くちびる、スプレッド、魚、衣服、ハチ、粒子、パッケージ、変化、波、DNA、やしの木、ハート、循環、太陽、鳥、紅茶、きらめき、スパイス、スプーン、ボウル、花である。

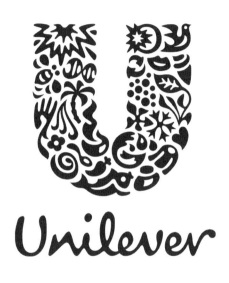

「ユニリーバ」ロゴ／ユニリーバ／デザインコンセプト：Wolff Olins 社、
デザイン：Miles Newlyn、クリエイティブディレクター：Lee Coomber

名前や業種から連想

社名や業種から連想したモチーフを
シンボルとすることで、理解や記憶がされやすい

- アップルやブルーボトルのように社名が直接具体物を指す場合などは、そのものをシンボルにすることで、ブランド名が覚えやすくなる。

- 一般的に多く見られるのは業種を連想させるシンボルである。カフェならコーヒーカップやコーヒー豆、床屋や美容室ならはさみ、というようにシンボルで業種がすぐに理解できる利点がある。

- シンボルだけでなく、ロゴタイプにイメージを組み込むこともある。ドトールのようにロゴタイプの O 部分がコーヒー豆になっている例もある。

- 具体物のシンボル化は業種によってモチーフが重複するケース（カフェのコーヒー豆やカップ）が多く独自性が出しにくい。デザインする際は際立った特徴を加えることで、独自性を強調したい。

頭文字を使う

社名が長い場合、頭文字を用いた短いロゴタイプを
シンボルとして使用する

- 欧文は1単語の文字数が日本語に比べて多い。社名が複数単語によって構成されている場合も頭文字を使用することが多い。EMS（Express Mail Service）は3つの頭文字をつなげたもの。

- 欧米の企業では創業者が複数いるケースが多く、それぞれの頭文字を取って社名やロゴとして使用する。P&G（Procter&Gamble）も2人の創業者の名前から頭文字を取っている。

- 創業者が1人の場合、個人名のイニシャルをモノグラムとして使用するケースが多い。2人以上の場合モノグラムがあまり使用されないのは、もともと個人が紋章がわりに使用していたからである。

- 頭文字を並べるだけではロゴとしての独自性が出ない。デザインする際には、シンボルと組み合わせたり、ロゴタイプにデザイン的なアクセントを加えるといいだろう。

短縮する

頭文字ではなく、長い社名や言葉を
発音しやすく短縮することで記憶に残りやすくする

- 日本語の場合、長いブランド名や文章を短縮してまったく別の言葉にすることがある。その際、新しい呼び方は意味がないが、発音しやすく記憶しやすいものになることが多い。

- ユニクロ（ユニーククロージング）など、もとの意味をまったく連想できなくても、独自性があり、発音しやすい読みになり、記憶に残る名称としてロゴデザインがしやすくなる。

- もともとあった社名の一部を取って短くするケースもある。バンダイは萬代屋から「屋」を取ったものをアルファベットにしたもの。

- 短縮も頭文字も文字列としては意味を持たないものが多く、発音のしやすさや、やわかりやすさに留意する必要がある。デザインにおいては、独自性の確保を最優先に読みやすさ、単純さを考慮する。

「SKY PEER TO PEER」の略

International Business Machines Corp.
の頭文字

創業者のアドルフ・ダスラーの愛称の
アディにダスラーをつけ加えたもの

「もし神に祈るならば、健全な身体に健全
な精神あれかし、と祈るべきだ」という
ラテン語 "Anima Sana In corpore Sano"
の頭文字から

文字と文字を組み合わせる

異なる言語同士や、漢字かな、文字数字などを
組み合わせることで、独自性を高める

- 漢字のエレメントの一部を数字やアルファベット、カナに置き換えることで、二重の意味を持たせることができる。

- 数字を様々な向きで組み合わせて、アルファベットに見えるように配置したり、アルファベットを様々に組み合わせることで、漢字として読めるように配置する方法などがある。

- 二重の意味を自ら発見することにより喜びの感情が起き、ポジティブな印象とともに記憶されるようになる。

- デザインする際はあまり複雑にせず、誰もが気づける程度の単純な組み合わせにする必要がある。

KAGAKU

TOWN

Water Color

Tokyo Hanaya

文字を組み合わせたロゴのサンプル

文字と絵を組み合わせる

**文字と絵や記号を組み合わせることで、
意味性や独自性を高めることができる**

- 主にシンボルを伴わないロゴタイプで使用されることが多い。ブランドに関連するイメージや記号を組み込むことで、特徴を表現したり、独自性を高めるためである。

- 漢字のように象形文字をベースにした文字にはイメージを組み込みやすく、そのイメージによって漢字の意味性が強く表現され、時に他言語話者にも理解できるものになる。

- 欧文の単語内の文字エレメントを別の具体物に見立てることで、単語は絵の性質を帯び、意味性が強調されて記憶に残りやすくなる。

- ある程度の定番表現があり、類似が生じることがあるため、ロゴとして採用する際にはよく確認する必要がある。

文字と絵を組み合わせたロゴのサンプル

モノグラム

**2つ、またはそれ以上の文字を組み合わせて作るロゴを
モノグラムと呼ぶ**

- 多くは名前から2つの頭文字を組み合わせることが多い。ヨーロッパで古くから使用されている。

- ファッションブランドのように個人名がブランド名になっているケースでは、イニシャルをモノグラムとしてロゴとして使用するケースが多い。

- オールドスタイルのモノグラムは文字自体を装飾的にデザインし、それを組み合わせることで、複雑な紋章のように見えるものが多い。

- モノグラムは主にアルファベットを用いて作られるが、最近では日本語や中国語のモノグラム的表現も増えてきた。

LOUIS VUITTON

色だけで表現する

色の意味性を利用して、抽象形態の組み合わせによって
意味を伝える

- 色には共通して認識される意味がある。それらの特徴を形態と組み合わせることで、ブランドの思想やスタンスを表現することができる。

- ブルー系の寒色と言われる色は冷たい印象以外に、知性的、落ち着き、男性的などの意味を伴う。また、人間の感情に対して沈静効果を持つ。

- 赤系の暖色は温かみを感じるほか、情熱や血（＝人間）などの意味を伴う。また、人間の感情に対して興奮効果を持つ。

- シンボルを色と抽象形態の組み合わせで表現する場合、ロゴタイプとセットにしなくてはならない。また、モノクロ2階調や白抜き表現ができるかのチェックも必須である。

HOT SPEED

Tech Security

Green Forest

Human Technology

色だけで表現したロゴのサンプル

基調色は色彩心理に基づいて決める

**色は人の心に真っ先に訴えかける要素。基調色の選択は
色彩心理（色のイメージ）を理解しておくことが重要**

- 色が神経を刺激し、人の感情を動かすことは間違いない。色に対する反応は、過去の経験の積み重ねから生じる場合もあり、育った環境によっても異なる場合がある。以下では、一般的な色のイメージを解説する。

- 赤は視覚的に訴える力が一番強い色で、明るいイメージを持つ。炎や血を連想させる色であり、情熱を感じさせ、食欲を刺激する色である。

- 橙は、温かみのある陽気なイメージを持つ。人の心を開かせ、コミュニケーションを活発にする効果がある。柑橘系の果物や野菜をイメージすることから、橙、黄色、緑はビタミンカラーとも呼ばれる。

- 黄色は有彩色の中で一番明るく、視覚に訴える力が強い色。危険を知らせる色であるため、人の注意を引く色である。日本では、明るく、希望のあるイメージで用いられることが多いが、欧米では、裏切り、嫉妬などマイナスイメージを持たれることもある。

- 緑は中間色で、どの色ともバランスよく調和する。安心感や安らぎを与える癒やしの色で、安らいだイメージを与えたい場合に利用される。

- 青は鎮静効果を与える色で、冷静でクールなイメージを持つ。海や空の色でもあるので、広大で開放感のあるイメージもある。誠実、真面目をイメージすることから、企業のロゴカラーに用いられることが多い。

色	イメージ
● ピンク	イメージ：春、キュート、安らぎ、優しい、女性的、愛情 連想するもの：桜、桃、赤ちゃん、リボン、口紅、女性
● 赤	イメージ：情熱、派手、生命力、攻撃的、高揚、危険 連想するもの：血、肉、中華料理、紅葉、クリスマス、信号
● 橙	イメージ：元気、快活、明るい、陽気、親近感、爽快、好奇心 連想するもの：オレンジ、蜜柑、炎、暖炉、夕日、ハロウィン
黄	イメージ：子ども、明るい、希望、ハッピー、明晰、注意、幸福 連想するもの：太陽、月、星、標識、ひまわり、バナナ、レモン
● 緑	イメージ：安全、平和、自然、健康、穏やか、フレッシュ、成長 連想するもの：山、森、草木、若葉、野菜、お茶、ピーマン
● 青	イメージ：冷静、クール、落ち着き、誠実、知的、真面目、安全 連想するもの：海、空、水、制服、ジーンズ、富士山、地球
● 紫	イメージ：気品、高貴、高級、神秘的、大人、おしゃれ、上品 連想するもの：藤、紫陽花、菖蒲、ぶどう、茄子、宝石
● 茶	イメージ：ナチュラル、リラックス、堅実、安らぎ、安定 連想するもの：大地、自然、栗、どんぐり、コーヒー、チョコレート
● グレー	イメージ：調和、落ち着き、穏やか、中庸、信頼、協調性 連想するもの：雲、冬空、コンクリート、灰、煙、ねずみ
● 金	イメージ：高貴、豪華、豊かさ、栄誉、お祝い、派手、ゴージャス 連想するもの：トロフィー、金メダル、金貨、金箔、仏像、稲穂
● 銀	イメージ：輝き、高級、モダン、繊細、知性、都会的、シャープ 連想するもの：真珠、アルミ、食器、アクセサリー、腕時計

配色の考え方

色の組み合わせを検討する時は、色相環を利用するとよい。
互いに近い色、離れた色など関係性が明瞭になる

- ロゴやシンボルのカラーの組み合わせを検討する場合は、色が人に与える印象
 （項目 090 参照）を考慮して慎重に選択する。ロゴに使用する色が色相環のどの
 位置に属するのか把握しておこう。

- 色相環は色を円周上に並べたもの。赤系を中心にした暖色、青系を中心にした
 寒色のグループがある。暖色・寒色は色彩心理の観点から色を選ぶ場合の参考
 になる。

- 色相環で180度対峙した色を「補色」と呼ぶ。補色同士の組み合わせはコント
 ラストが高くなり、視認性が高くなる。

- 色には、色相・明度・彩度の3属性がある。このうちの明度と彩度を調整した
 ものを「トーン」（項目 094 参照）と呼ぶ。トーンを体系化した配色ツールが市
 販されているので、配色を行う際に利用するとよいだろう。

- 色相環を利用すると色の関係性を視覚的に把握できる。互いに近い色や遠い色
 を組み合わせたり、トーンを変化させてバリエーションを作成する。

- できあがったロゴに実際に色を適用して、効果を確認し、細かく微調整していく。
 最終的には、コンセプトに沿った配色になっているかを確認しよう。

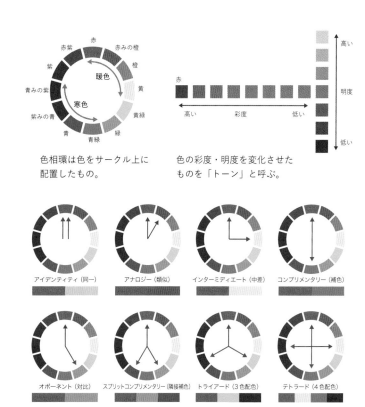

色相環は色をサークル上に
配置したもの。

色の彩度・明度を変化させた
ものを「トーン」と呼ぶ。

アイデンティティ（同一）

アナロジー（類似）

インターミディエート（中差）

コンプリメンタリー（補色）

オポーネント（対比）

スプリットコンプリメンタリー（隣接補色）

トライアード（3色配色）

テトラード（4色配色）

色相環を使った配色パターン

基調色＋1色、2色のロゴ

ロゴは単色でも利用できるように1色で設計するのが基本。
色数を使いすぎると、散漫なイメージになりやすい

- 配色では、ベースカラー（背景色）、メインカラー（基調色）、アクセントカラー（強調色）の3つを定めるのが一般的な手法だ。メインカラーは一番のテーマとなる色、アクセントカラーはメインカラーを引き立てる色だ。

- モノクロのロゴに1色加えた事例を見ていこう（右上図参照）。選んだ色により、色彩心理の効果が現れ、イメージが大きく変わる。例えば、赤を利用すると情熱を、青を利用すると誠実さを、黄色を利用すると元気で活発なイメージになる。

- 異なる2色を組み合わせた配色も可能（右下図参照）。選ぶ色は色相環上の近い色を選ぶと、まとまりが出る。遠い色や反対色のコントラストの高い色を選ぶと、心理的に色数が多く感じられるようになる。

- ロゴの配色においては、色数を使いすぎると、散漫なイメージになりやすい。また印刷の紙媒体やWebなどの電子メディアによっては再現できない色があるため、注意深い色管理が求められる。使用する色数は1〜3色までに抑えて運用するのがよいだろう。

- 印刷で単色1色しか使えない場合には、モノトーンのロゴを利用する。モノトーンのロゴはポジで表したものと、ネガで反転したものを準備しておく。背景や地色が濃い色の場合は、ネガのロゴを利用することで対応できる。

スミ + 1 色の組み合わせ

Medical

スミ + 2 色の組み合わせ

ロゴによく使われる色

赤が最も多く、青が続く。
競合他社の色や再現性の悪い色は避ける

- ロゴの色は企業のコーポレートカラーが基準になる。

- コーポレートカラーは、その企業の理念や活動の方向性と、色彩が持つイメージを考慮して決められることが多い。

- 日本の企業のコーポレートカラーの傾向として、活動的・情熱的なイメージの赤系が最も多く、冷静さ・信頼感を感じる青系が続く。

- コーポレートカラーを決める際には、色が持つイメージのほか、競合他社と違う色、再現しやすい色、経営者や社員が好む色といった要素も関係する。

- 近年ではオンスクリーンでの見え方が非常に重要になってきているため、印刷の色再現性のほか、モニター上での色再現性も重視される。

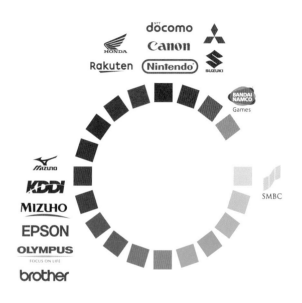

ロゴで使われる色は赤が最も多く、青が次に多い。紫や青緑のロゴは少ない。

ロゴに向かない色

再現できないほど彩度が高い色や
嫌われやすい色は避ける

- ロゴで避けた方がいい色には以下のようなものがある。

- モニター（光源）でしか再現できないような極端に彩度の高い色。印刷の CMYK（シアン、マゼンタ、イエロー、ブラックの4色）で再現すると極端に彩度が落ち、違う色に見えるような色。例えば、鮮やかな黄緑やオレンジなど。

- 多色のグラデーション。1色で表示した時にわかりづらい。インスタグラムのアイコンなど、画面上で表示されるものならばよいが、工業製品などの立体物で使われる場合には不向き。

- 統計的にダークトーンの暗く濁った色は嫌われやすい。濁り、腐敗、汚物などのマイナスイメージを連想するためかもしれない。

- 日本色彩研究所が実施している色彩嗜好調査で嫌いな色に繰り返し選ばれているのはオリーブ（カーキ）だった。

CMYK で再現できない
彩度の高い色

多色のグラデーション

濁った色

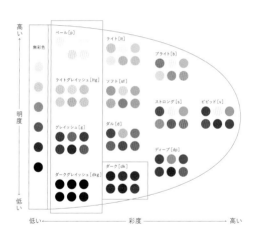

上：ロゴで避けた方がよい色
下：彩度が低いトーンはロゴに向いていない（青い囲み部分）

095 競合の色は避ける

同業他社が使っている色を
コーポレートカラーに使わない

- ロゴの色を決める時、同業他社が使っている色は避けた方がよい。

- 例えば、銀行のロゴの場合、みずほ銀行は青、三菱 UFJ 銀行は赤、三井住友銀行は緑というように、別々の色が使われている。

- また、コンビニのように各店舗の看板でロゴの色が使われている場合は、色でブランドが認識されるため、特に重要になる。

- セブン-イレブンはオレンジ・緑・赤、ローソンは青、ファミリーマートは緑・青、ミニストップは黄色・青・オレンジというように、人々は色でコンビニを認識している（セブン-イレブンの色の組み合わせは、形を伴わない色のみの商標として登録された。項目 097 参照）。

- コンビニのように競合他社が多い場合は、単色ではなく多色を組み合わせて、同じ色がかぶらないようにしている。

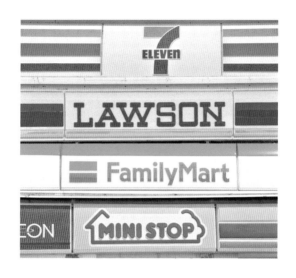

コンビニ各社の色の比較。遠くからでも認識でき、他社と見間違えない色の組み合わせが条件になる。

単色と多色

ロゴが主に使われる場面を想定して
単色にするか多色にするかを考える

- ロゴの色を決める時、単色にするか多色にするかという問題がある。ロゴタイプのような文字では単色が多いが、シンボルマークでは多色が使われることもある。

- ロゴで多くの色を使う場合は、ロゴが使われる場面で多色再現できるかどうか考えた方がよい。

- 例えば、乗り物や機械などの工業製品でロゴが使われる場合、金属を立体加工するため、多色が使えなくなる。そのように立体加工があるような業種では、単色でも成立するロゴにしておく必要がある。

- 反対に、インスタグラムなどのように主に画面上で使われるロゴでは多色にしても問題ないといえる。

- そのロゴがどこで多く使われるのかを考えて、色を決めることが大切だ。

金属に加工されたロゴは単色だが、画面上で再現されるインスタグラム
のロゴは多色。

色だけの商標登録

単色ではなく、多色の組み合わせで
色だけの商標登録が認められるようになった

- 2015年より「色彩のみからなる商標」の出願・登録が可能になった。

- 「色彩のみからなる商標」とは、色彩だけを構成要素とする商標のこと。図形や文字を含まず、色だけが出願対象となる。図形を含むものは認められない。

- 最初に商標登録が認められたのは、トンボ鉛筆のMONO消しゴムで使われている色（青・白・黒）とセブン-イレブン・ジャパンの看板などに使われている色（白地にオレンジ・緑・赤）。

- 続いて、ファミリーマート（青・緑）や三井住友銀行（深緑・黄緑）も色のみの商標登録が認められた。

- これらは看板やパッケージなどで長年使われていること、単色ではなく特定の多色の組み合わせで認識されていることなどが決め手となり、承認されている。

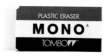
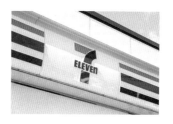

出願人	出願番号	商標	区分／指定商品・役務
トンボ鉛筆	2015-29914		16 類／消しゴム
セブン-イレブン・ジャパン	2015-30037		35 類／身の回り品・飲食料品・酒類・台所用品・清掃用具及び洗濯用具・薬剤及び医療補助品・化粧品・歯磨き及びせっけん類の小売又は卸売の業務において行われる顧客に対する便益の提供　他

色彩の商標登録が認められた、MONO 消しゴムの色（青・白・黒）とセブン-イレブン・ジャパンの色（白地にオレンジ・緑・赤）

色覚特性への配慮

特定の色が見えづらい色覚特性を持つ人に配慮し、
区別しづらい色は使わないようにする

- 多くの人には違う色に見える組み合わせが、同じ色や似た色に見えてしまい、区別しづらい色覚特性がある。

- そのような特性を持つ人は日本人男性の 5%、女性の 0.2% と言われ、国内男女合わせて約 350 万人、世界で約 2 億人いると言われている。

- 色を捉える 3 種類の錐体細胞（L 錐体、M 錐体、S 錐体）のうち、どれか 1 種類以上の錐体に異常があると、先天性の色覚特性となる。

- L 錐体、M 錐体のいずれの異常でも、赤みと緑みの感覚が弱くなる。さらに L 錐体の異常（1 型色覚）では赤い光が見えにくくなる。S 錐体の異常は極めてまれである。

- 右図はそのような色覚特性がある場合に区別しづらくなる色の組み合わせの例。暗い場所や対象物が小さい場合は、さらに色の見分けがつきづらくなる。

- ロゴの色を決める際には、これらの色覚特性を理解した上で検討したい。

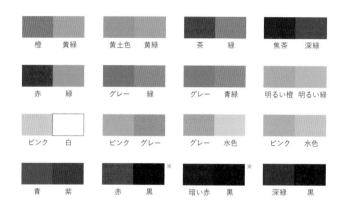

橙　黄緑	黄土色　黄緑	茶　緑	焦茶　深緑
赤　緑	グレー　緑	グレー　青緑	明るい橙　明るい緑
ピンク　白	ピンク　グレー	グレー　水色	ピンク　水色
青　紫	赤　黒 ※	暗い赤　黒 ※	深緑　黒

色名による見分けにくい色の組み合わせの例（※は１型色覚のみの例）

図版作成：日本色彩研究所

文化的タブーへの配慮

宗教的、文化的な理由から
特定の意味を持つ色があるので注意する

● 世界には、宗教的、文化的な理由から特定の意味を持つ色がある。

● 例えば、日本の朝廷では一定の地位や官位を持つ人以外は着られない色（禁色）があった。

● 天皇以外が着ることを許されていない色「黄櫨染（こうろぜん）」や皇太子の色「黄丹（おうに）」などが禁色にあたる。

● イエス・キリストを裏切ったイスカリオテのユダが着ていた服の色、黄色はヨーロッパでは卑しい色、裏切りの色というイメージがある。

● 反対に、中国では黄色は皇帝や皇位を表す色として尊ばれてきた歴史がある。

● このように、同じ色でも宗教や文化の違いによって、受け止められ方が異なることを覚えておきたい。

黄櫨染
#d99502

黄丹
#F47A55

ジョット「ユダの接吻」

上：朝廷の禁色、黄櫨染と黄丹
下：ジョットの絵画「ユダの接吻」にも黄色い服を着たユダが描かれている。

はじめにブラックでデザインする

多くのロゴはモノクロ 2 階調や白抜きで
使用するケースがあるため、コントラストを確保する

- ロゴの規定には多くの場合、白抜き表現やモノクロ 2 階調による表現が規定されている。様々な条件でロゴを表記するために必要な規定である。

- カラーでデザインを始めると、時にグレーを使用しないとモノクロ表現ができなかったり、白抜き表現ができなくなるケースがある。

- あらかじめブラックでデザインすることで、コントラストが確保でき、色を使用する際にも問題は起こりにくい。

- グラデーションや複雑な色の組み合わせは、白抜きやモノクロ表現がしにくく、汎用性が下がる。企業規模が大きくなるほどロゴの汎用性が必要とされるので、なるべく白抜き表現やモノクロ 2 階調に対応できるようにデザインしよう。

はじめにブラックでコントラストを確認しておくと、彩色も白抜きも容易にできる。

はじめに彩色すると、配色によってはモノクロ2階調や白抜きができないことがある。

イエローの使い方に注意

イエローは明度が高い色。
場合によっては白と同じ扱いをする必要がある

- イエローは明度の高い色なので、白背景とコントラストが生じにくい。

- イエローを単体で CMYK 印刷用に使う場合、イエロー 100% に対してマゼンタを 20% 程度混ぜると存在感が増す。

- 濃い色でイエローを囲った場合、モノクロ 2 階調では白として扱う。逆の場合、モノクロ 2 階調が成立しない。

- ロゴタイプ（文字）のエレメントには細い部分もあるので、イエローを使用するとその部分が白背景においてコントラストが弱く、可読性が低くなる。

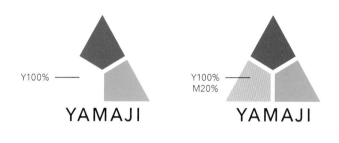

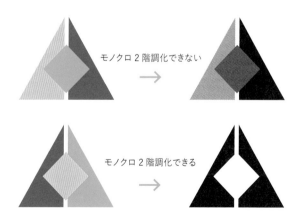

モノクロ2階調化できない

モノクロ2階調化できる

事前にコントラストを確認しておかないとモノクロ2階調や白抜きに対応できない。

単純化する

**動物や植物など複雑なモチーフは
単純化することでシンボルになる**

- 具体的なモチーフがある場合、対象をよく観察し、形態のどの部分がモチーフ
 らしさを表現しているかを判断する。

- モチーフの色彩についても、その対象物を象徴する色を抽出することで、多少
 形態がモチーフから乖離してもイメージを引き継ぐことができる。

- 象の鼻は長い、キリンの首は長い、桜の花びらは5枚で色はピンク、など多く
 の人が自明として知っている要素を使用することで、伝わりやすくなる。

- 単純化には類似のリスクが伴う。単純化の度合いを考慮したり、リサーチによ
 り類似のデザインにならないよう注意が必要。

左から、詳細なイラスト、詳細なシルエット、単純なシルエット。

左から、一般的な単純化した「桜」のイメージ、幾何学形態、ゆがませた曲線。
右に行くほどオリジナリティは高くなるが、意味性が薄くなってしまう。

モチーフを単純化したシンボルのサンプル

●▲■の変形、組み合わせ

デザインの基本形態を組み合わせることで
多くのイメージを形成することができる

- 同じ形の組み合わせや、異なる形の組み合わせで、様々なイメージを形成することができる。多くの場合抽象的な表現になるが、具体物をイメージさせることもできる。丸や四角などの単純図形には既視感があり、オリジナリティを出すためには、組み合わせや変形などの手法が有効。

- 単純な図形でも組み合わせることで、複雑な形状を構成することができ、オリジナリティを出すことができる。

- 同一形態の異なるサイズの図形を黄金比や白銀比などで、バランスを取りながら組み合わせることで安定感のある形状を構成できる。

- 単純な図形でも繰り返しや拡大・縮小、回転などの手法と組み合わせることで独特の形状を構成でき、表現の幅が広がる。

正方形を回転させながら縮小

正方形と正円の組み合わせ

正方形、正三角形、正円の組み合わせ

黄金比正円の組み合わせ

黄金比正方形の組み合わせ

幾何学形態を組み合わせたロゴのサンプル

104 手書きにする

**手書きはオリジナリティを高める、
有効な手段である**

- 手で書かれた文字や図形、線などにはアプリケーション・ツールで書いたものにはない「ゆらぎ」があり、2 度と同じものは書けない。そこに独自性がある。

- 手で書かれたものは人の存在を感じさせる。ロゴに人の気配を盛り込み、ブランドにおける人の存在を想起させる。

- アプリケーションで書かれた線やフォントなどと、手書きを組み合わせる手法も独自性を出すために有効である。

- しかし、手書きであっても○や□など、すでに多く存在している図形には既視感があり、オリジナルであっても類似と判断されることもある。

スマイル株式会社

Zap Sports

Next Goal

Human Agriculture

手書きを用いたロゴのサンプル

105 立体にする

**図形や文字を立体化することで、空間を感じることができ、
強い存在感が生まれる**

- 単純な図形や文字を立体化することで、擬似的な奥行き感（空間）を表現することができ、ロゴの存在感を高めることができる。

- 応用しやすい図法として「アイソメトリック図法」がある。ロゴ以外にもイラストなどに応用できる。ただし、遠近感がないので空間の広がりは表現できない。

- 球形などの場合グラデーションが生じ、複雑な見た目となりサイズ展開に制限が加わることもある。またグラデーションによるロゴの立体表現はかつて流行したことがあり、特定の時代と関連づけられる恐れもある。

- 立体感をさらに強調するために、遠近法を用いることもある。遠近法により自然な立体感を表現できる。

アイソメトリック図法による立方体。左から線による面の分割、色による分割、中空のイメージ。

Project XX

遠近法を適用したロゴサンプル。
空間を表現できる。

シルエットにする

複雑な形状を持ったモチーフをシルエットにすることで汎用性が増す

- 複雑な形状や表情のあるモチーフをシルエットにすることで、意味性が削ぎ落とされ、伝えたいイメージを集約することができる。

- 動物や植物、人物、建物、街並みなど、そのままではロゴとして使用できないモチーフでも、シルエットにすることで一般化でき、ロゴとして使いやすくなる。

- シルエットは1色塗りが基本であるため、別のシルエットによる白抜きや、文字との組み合わせによって表現の幅が広がる。

- シルエットも単純化と同様に類似のリスクがある。例えば「猫のシルエット」をロゴに使用した場合、ポーズが独特であっても多くの類似が存在しており、独自性をどのように出すかがポイントとなる。

自然動物園

Cream
Strawberry

白金帽子店

Green Banana

シルエットを用いたロゴのサンプル

反転する

地と図を反転することで、
今まで見えていなかったものが見えてくる

- 視野に2つの領域がある時、背景となるものを「地」といい、背景から分離しているものを「図」という。白い背景に黒い文字を表示させた時、白が地で文字が図となる。

- 有名な「ルビンの壺」（項目020参照）では図である壺に対して、地である空間が人の横顔に見える。図を意識した時と地を意識した時（反転して見る）では見えるものが違ってくる。この地と図の反転によって見える形を意識させることで、独特な構造を持つ形状と認識され、強く印象に残る。

- 文字（図）の中にできる空間（地）を形として意識させたり、文字と文字の間の空間を形として意識させる方法もある。

- あまりに複雑な形状にしてしまうと、地と図を区別して認識できなくなる恐れがある。デザインする際はなるべく単純な形態を目指す。

Xmas

Cat cafe

EXtra House

Men's Gear

ネガティブスペース（余白）を利用したロゴのサンプル

回転する

回転体にはどのような形状にも、
まとまり感と安定感を与える効果がある

- 中心点を基準に同一角度で繰り返される回転体は、図をひとつにまとめる効果があり、その形状には安定感がある。

- 中心点からの距離を変えながら螺旋状に回転する形状には、広がりや未来へのつながりをイメージさせる効果がある。

- 回転体に破調（ディスコード）を加えることで、そこに注目を集め、意味性を持たせることが可能である。

- 回転体は単調に見えることもある。異なる回転体を組み合わせることで、より複雑で変化のある独自性の高いデザインを作ることができる。

安定感のある回転体

広がりを感じる回転体

一カ所に破調を挿入

複数の回転体を組み合わせる

回転体を用いたシンボルのサンプル

規則に従う

様々な基準に従って形状を作ることで、
ロゴに秩序とバランスを取り入れる

- 形状を作る上で基準となる規則を設定し、それに従うことで様々な表現を作ることができる。ロゴのアイデアを多数作りたい時には、多くの規則を用いてデザインしてみるとよい。

- 回転や対称、繰り返しなどの形状を規則に従って変化させる手法や、黄金比（1：1.618）や白銀比（1：√2）などの比率を用いて形状を変化させたり、分割したりする方法がある。

- 規則に沿ってデザインされたロゴには安定感やまとまり感があり、完成度を高めるために有効な手段である。

- 要素が多いとパターン（背景）と認識される恐れもあるので、複雑になりすぎないようにデザインする。

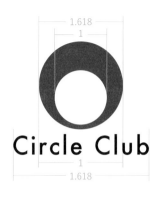

一般的なテレビ画面のアスペクト比
である4:3を使用。

様々な比率を用いたロゴのサンプル

リピートする

図形は繰り返すことでリズムが生まれ、
躍動感を感じることができる

- 同じ形が繰り返されている形状に人は意味を見出そうと注目する。また規則正しい繰り返しであれば、整った印象が信頼感につながる。

- リピートを一部くずすことで破調が生まれ、誘目性が高まる。

- 同形でリピートする、大きさに変化をつけてリピートする、形状を変化させながらリピートする。様々な方法で試して最適な形状を選ぶ。

- リピートが多いと地紋（柄）に近づく。地紋になってしまうと、ロゴとしての存在感や誘目性がなくなってしまう。地紋にならないよう、注意しながらデザインしなくてはならない。

IIIINext Door

縦 90％、横 80％で連続コピーした。

繰り返しを用いたロゴのサンプル

111 重ねる、入れ子にする

**単純な形状でも重ねたり入れ子にすることで、
独特の表情が生まれ、オリジナリティが高まる**

- 複数の単純な図形を重ねることで複雑な表情が生み出され、個性的な形へと変化する。直線図形同士、直線図形と曲線図形など、組み合わせは無限である。

- 図形を入れ子にすることで奥行き感を出したり、要素の関係性を明示することができる。

- 重なり部分の色を変えたり、白抜きにすることでより多彩な表現が可能となる。また、重なり部分の色の調整で透明効果のような表現もできる。

- あまりに多くの図形を重ねると単なるパターンと認識される恐れがある。デザインの際には第三者も含めてチェックするとよいだろう。

Matryoshka

Vision True

United Subway

Alain Avatar

重なりを用いたロゴのサンプル

集合させ特定の形で切り抜く

**要素が多数集合したものを特定の形で切り抜くことで、
二重の意味を持たせることができる**

- 集合はメッセージが伝わりにくくなったり、パターンと認識されてしまうことがある。特定の形で切り抜くことで、集合に意味を持たせ、独自性を高める。

- 集合は具象、抽象にかかわらず単色で表現することが多い。多色で表現した場合、切り抜く形の意味が弱まってしまうことがある。

- 切り抜く形は抽象、具象どちらでもかまわない。また文字で切り抜くことも有効で、ブランドの頭文字を使うケースが多い。

- どのような意味を持たせるかが重要で、それをおろそかにすると単なるパターンと認識されてしまい、ロゴとして成立しない。

ZOO

Vegeland

Max Speed

集合体を形で切り抜いたロゴのサンプル

角度や遠近感をつける

遠近感によって空間が表現される。
平面より多くの情報を含む形態となる

- 遠近感によって、立体的に見えることで空間を表現することができ、限られた
 スペースの中に奥行きを感じさせることができる。

- 遠近感から想起されるイメージは、空間、建築、広がり、などがある。特定の
 業種に親和性が高い。

- 平行四辺形をベースにした角度は「スピード」を想起させる。台形をベースに
 した角度は「安定」を想起させる。

- 遠近法も角度も極端になるとバランスがくずれ、意味性も薄まるので、やりす
 ぎずバランスを保つことが重要。

Build Corporate

SPEED
COMPANY

株式会社 富士山

遠近感や角度をつけたロゴのサンプル

つなげる

異なる形状や同一形状をつなげることで、
異なるイメージを伝えることができる

- つなげることで、繰り返しのリズムが生まれる。また、ネットワークなど情報や人的つながりを想起させることができる。

- 単純な幾何学形態もつなげることで、複雑さを増しオリジナリティが高まる。また、つながることで具体物を表現したり、意味性を付加することができる。

- 同一形状を繰り返しつなげると、リズムや継続、集合などを想起させる。ただし、数が多いとパターンになり、背景と認識されてしまう。

- 多くの伝統文様にもつながりの繰り返しは見られる。類似してしまうと一般的な文様と認識され、埋没してしまう恐れがある。

Three Friends

Green Circle

きつねうどん

butterfly effect

形状をつなげたロゴのサンプル

一部を切る、隠す

人は形状の一部が見えないと
頭の中で見えない形状を補完し、完成させる

- 形状の見えない部分を脳が補完し、カタチを頭の中で完成させることで一種の満足感が得られる。ポジティブな印象とともに記憶されることがある。

- 形状の一部を隠すテクニックは、文字列に向いている。脳の中で形状を補完しながら発音（脳内で）するので記憶に残りやすい。

- 形状を切る場合、細い空間で切るか、太い空間で切るかで意味が変わってくる。細い場合は鋭利なイメージを想起させる。太い場合は分離（切って離す）を想起させる。

- 形状を切り、ずらすことで新たな方向性のある動きが与えられ、アニメーションを見た時のような印象を与えることができる。

MOJANG
STUDIOS

SPACEX

BIONTECH

ecco

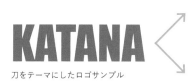

KATANA

刀をテーマにしたロゴサンプル

KATANA

カットしてずらすことで動きを出す。

KATANA

切り口の幅を変えることでスピード感
を出す。

ぼかす、網点にする

ぼかしやドットによる網点表現により、
エッジの立った形とは違う存在感が得られる

- たいていのロゴはエッジやコントラストを最大限に利用して、際立った存在になるようデザインされる。それに対して「ぼかし」は不定形なイメージと周囲に溶け込むような存在感を与える。

- グラデーションによるぼかしの場合、印刷や画面の解像度によって見え方にムラが出る可能性がある。しかしドットによる網点表現やドットの密度や大小によるグラデーションはメディアの影響を受けにくい。

- ドットを特定の形態にした集合体は、2つの意味をひとつの形状に重ねることができる。

- 立体を表現する際にも、ぼかしのかわりにドットの密度を利用することで、クリアで再現性の高い表現が可能である。

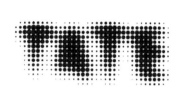

Tate (https://www.tate.org.uk)

ドットを特定の形状にしたロゴのサンプル

117

不定形にする、カーブさせる

抽象記号や文字をゆがませたり、つなげたりすることで、
新しいオリジナルな形状を作ることができる

- 円や多角形といった記号をゆがませることで柔らかい有機的な表情を持った形状を作ることができる。柔らかい印象は暖色を用いることで強調される。

- ゆがませた形状はつなげることが容易で、集合で別の対象を表現することができる。

- 抽象的な記号だけでなく、文字を不定形に変化させることで、有機的な形状にできる。全体に同一な印象でまとめることも可能。

- 手書きの線や、インクのにじみなどから形を抽出することで、より有機的で独自性の高い形状を作ることができる。

- 曲線と直線を組み合わせたり、鋭角部分を作ることで、柔らかい印象の中にシャープさを組み込むことができる。

丸や四角の中に文字を入れる

安定感を表現するのに最適な技法であり、運用においても使いやすい形状である

- 日本の家紋などにも見られる技法であり、額縁効果（周囲の環境から切り離す）により独立性が高く、周囲の視覚的影響を受けにくい。これは文字とそれを囲む図形の間にアイソレーションと同じ効果があるからである。

- ロゴをレイアウトする際に、メディアの形状にフィットさせやすいので、印刷でもスクリーンでも使用しやすい。

- 丸や四角を用いたロゴは、シンボルそのものが丸や四角である場合も含めて、多く存在しているので、独自性がやや低くなる。

- 正方形や正円に文字が入ったロゴは、スマートフォンのアイコンとしても使用しやすく、アイコンとシンボルが同一になるケースも増えている。

119 文字の一部に記号を入れる

二重の意味を込めることができ、
ブランドを強く印象づけることができる

- 文字の一部に記号や絵柄を入れる、もしくは絵柄の一部に文字や記号を入れることで、二重の意味を持たせ、ブランドの意図が強く伝わり、記憶に残りやすくなる。

- 絵柄に文字を入れる場合はイニシャルなどを使用することが多い。イニシャルを記憶してもらうことで、ブランド名を想起しやすくする効果がある。

- 追加した、または隠された文字や形はどちらを強調するか、コントロールすることで、印象が変わる。

- フェデックスのロゴの Ex に組み込まれた矢印は、読んだ後に気づくようになっている。バスキンロビンスの BR に組み込まれた 31 はピンクという目立つ色によって、読む前に気づくようにできている。

- 注意すべきは気づかれなくてもロゴとしての意図を伝えるデザインであること。ロゴとして持つべき機能があること。

家紋・紋章を参考にする

**家紋や紋章は古くから使用されているので、
伝統や格式などを表現することができる**

- 家紋は日本において、家のロゴとして古くから用いられている。紋章は古くからヨーロッパにおいて、家や個人、一族、団体のロゴとして用いられている。いずれも伝統や格式、歴史などを想起させるものである。

- 家紋や紋章そのもの、あるいはその部分は明確な持ち主がいる場合が多く、勝手に流用することはできない。あくまで家紋風、紋章風のデザインを目指すべきである。

- 企業ロゴが創業者の家紋や紋章であった場合、創業家から経営が離れたら徐々に単純化した現代的なロゴにするか、ロゴを変更すべき。

- 家紋風、紋章風のデザインはオリジナルであることが必須で、流用は絶対に避けるべきである。オリジナルであることが認められればロゴとして商標登録も可能になる。

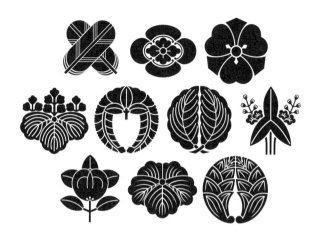

ロゴタイプの注意点

読めるかどうか、ほかと似ていないか、
商標登録できるかどうかが重要

- ロゴタイプとは、文字要素だけで成り立つロゴのこと。シンボルマークが図形であるのに対し、ロゴタイプは文字である。

- ロゴタイプで重要なのは、読めること。デザインしすぎて読めなくなったり、ほかの文字と間違えられたりしないように注意。

- フォントに近い形のロゴタイプはほかと似たような形になりがちなので、類似デザインがないかどうかチェックする。

- フォントで打った文字をそのままロゴタイプにする場合、フォントメーカーによっては商標登録できない場合もあるので、メーカーの規約を確認すること。

- 近年ではスマートフォンなどの小さい画面でロゴタイプが表示されることも多いため、縮小されても読めるかどうかを確認する。複雑すぎるロゴタイプは、小さい画面で読みづらい。

フォントメーカーの規約の比較（和文フォント）

質問項目 書体会社	和文フォントをロゴに使ってもよいか？	左記ロゴを商標登録できるか？	注意事項
アドビ	○	○	Adobe Fonts の利用規約に従う
イワタ	○	○	
砧書体制作所	○	△ *	商標登録、意匠登録をする場合は別途契約が必要。Adobe Fonts で使用する場合は Adobe Fonts の使用規約に基づく
欣喜堂	○ *	○ *	公表（コンペや応募）や登録に際しては当該書体を使用した旨を明示する
視覚デザイン研究所	△ *	△ *	別途個別のライセンス契約を締結し、所定の使用料を支払うことにより使用可能
昭和書体	○	△ *	ロゴは商標登録 OK だが、フォントのタイプフェイスおよびプログラムの独占使用は不可
SCREEN グラフィックソリューションズ	○	○	
ダイナコムウェア	○	△ *	商標登録、意匠登録など法的保護を受けるロゴへの使用は別途有償の許諾が必要
タイププロジェクト	○ *	○ *	フォントプログラムの文字の一部を使用、または加工や変更を加えて作成した新しい文字の販売は不可
フォントワークス	○ *	○ *	左記は通常版フォントワークス LETS の場合（学生向け／教育機関向け LETS は不可）。フォントのタイプフェイスおよびプログラムの独占使用は不可
モトヤ	○	△ *	モトヤ LETS でロゴマークを商標登録する場合、申請前の契約（有償）および図案の提出が必要
モノタイプ	○	○	フォントのタイプフェイスおよびプログラムの独占使用は不可。Monotype LETS の使用許諾範囲を参照
モリサワ、 字游工房	○	× *	登録商標、意匠登録は禁止 （MORISAWA PASSPORT の場合）

上記は印刷物、パッケージ、Web サイトなど静止画の場合
* 印は「注意事項」を参照

122 和文と欧文のバランス

和文と欧文を併記した時のバランスを考慮し、
それぞれの線の太さや大きさを調整する

- 和文ロゴタイプと欧文ロゴタイプを併記する場合、和文と欧文のバランスを考える必要がある。

- 右は、2019 年に新しく発表された東京造形大学のロゴタイプ。四角いシンボルマークの右に和文と欧文が併記されている。

- 漢字とアルファベットを数値的に同じ高さにすると、漢字が弱くなってしまうため、「東」を「T」よりもやや高く設定し、和欧同格に見えるように調整されている。

- 欧文ロゴタイプは、ドイツのバウハウス時代に作られた書体 Erbar にヒントを得て、オリジナルで制作されている。

- 和文ロゴタイプは、欧文ロゴタイプに合わせられるよう、和文フォント「たづがね角ゴシック」をベースにして調整された。

- たづがね角ゴシックの「学」の文字は「子」の縦線が外側にカーブしているが、このロゴタイプではまっすぐ見えるよう手が加えられている。

 TOKYO ZOKEI UNIVERSITY

欧文のみ

 東京造形大学
TOKYO ZOKEI UNIVERSITY

和文と欧文を併記

たづがね角ゴシックの「学」は「子」の縦線がカーブしているが（左）、
ロゴではまっすぐにしている（右）

ロゴタイプの開発には、東京造形大学客員教授の葛西薫氏、書体デザイナーの
小林章氏、東京造形大学教員の福田秀之氏、髙田唯氏が参加。
https://www.zokei.ac.jp/university/zokeilogo/

マークと文字の組み合わせ

マークと文字を別々に組み合わせたり
ロゴタイプの頭文字をマークとして使用したりできる

- シンボルマークとロゴタイプを組み合わせて使用するロゴは多い（項目 122 参照）。

- シンボルマークではその企業の業種や理念を連想する造形を取り入れ、ロゴタイプでは社名を読ませるように役割が分かれている。

- シンボルマークとロゴタイプを組み合わせたロゴは、シンボルマークのみ、ロゴタイプのみ、どちらでも使えるので、使い勝手がよい。

- 一方、ロゴタイプの頭文字をシンボルマークとして使えるようデザインすることも多い（右図参照）。

- ロゴタイプの頭文字をマークとして使うことができると、Web サイトの favicon（項目 063 参照）やアプリのアイコンとして、そのまま使うことができる。

- シンボルマークを文字としても読ませようとする場合、デザインによっては文字と認識されにくいケースもあり、ロゴタイプとしての可読性を確認する必要がある。

Book&Design

Book&Design のロゴタイプ

Web サイトの favicon

頭文字のみを
マークとして使用

書籍の背に入れるロゴ

出版社 Book&Design のロゴタイプは、頭文字をシンボルマークとして使えるよう
デザインされている。ロゴデザイン：BULLET Inc. 小玉文

ロゴタイプと専用フォント

ブランディングの一環として
ロゴタイプと合わせて使われる専用フォント

- 専用フォントとは、企業などが自分たちらしさを表現するために使う特定のフォントのこと。専用書体やコーポレートフォントとも言われる。既存のフォントを専用フォントに指定する場合とオリジナルで作成する場合がある。

- オリジナルで作成する場合には、ロゴタイプの中で使われている文字を使って専用フォントを作る場合と、ロゴとは別にオリジナルで専用フォントを作る場合がある。

- 近年では、ブランディングの一環として新たに専用フォントを制作する企業なども増えてきている。

- 放送局 TBS は、コーポレートフォント「TBS ゴシック TP」「TBS 明朝 TP」を制作。印刷物や社内文書、番組のテロップなど自社から発信する情報でこのフォントを使用している。

- TBS のロゴタイプに合わせてブランディングフォント「TBS Sans TP」も作られた。「TBS NEWS」など既存のロゴタイプと組み合わせて使うことができる。

コーポレートフォント

TBS ゴシックTP／TBS 明朝TP

Medium	新しいコーポレートフォント。TBS ゴシックTP
Bold	**新しいコーポレートフォント。TBS ゴシックTP**
Medium	新しいコーポレートフォント。TBS 明朝TP
Bold	**新しいコーポレートフォント。TBS 明朝TP**

ブランディングフォント

TBS Sans TP

Extra Light	ブランドの統一感をつくるフォント。TBS Sans TP
Light	ブランドの統一感をつくるフォント。TBS Sans TP
Regular	ブランドの統一感をつくるフォント。TBS Sans TP
Medium	ブランドの統一感をつくるフォント。TBS Sans TP
Demi Bold	ブランドの統一感をつくるフォント。TBS Sans TP
Bold	ブランドの統一感をつくるフォント。TBS Sans TP

コーポレートフォント「TBS ゴシック TP」「TBS 明朝 TP」とブランディングフォント「TBS Sans TP」の使用例。フォント制作はタイププロジェクトが担当。

図版提供：タイププロジェクト　https://typeproject.com/news/3945

ロゴタイプのローカライズ

元のロゴタイプの雰囲気を活かしながら
現地の言語にローカライズする

- グローバルに事業展開している企業が英語圏以外の地域で事業展開をする時に、その地域で使われている言語に合わせてロゴタイプをローカライズすることがある。

- 例えば、家具メーカー IKEA のロゴタイプはアルファベット大文字の「IKEA」だが、アラビア語圏では、アラビア語で右から左へと文字が表記される。

- 同じく配送会社の FedEx もアラビア語圏では右から左へアラビア語で表記されたロゴタイプになる。英語では「Ex」の文字間に矢印がデザインされているが(項目 119 参照)、アラビア語でも矢印のデザインが取り入れられている。

- また中国では、ロゴタイプも漢字で表記される。ファストフードチェーンのマクドナルドやケンタッキーフライドチキンでも漢字のロゴタイプが併記されている。

- いずれも元のロゴタイプの印象を残しながら、現地の言語で表記されたロゴタイプにローカライズされているのが興味深い。

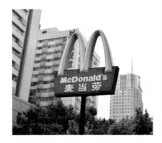

上 2 点：アラビア語で表記されたイケアとフェデックスのロゴタイプ。
下 2 点：中国語で表記されたマクドナルドとケンタッキーのロゴタイプ。

セリフとサンセリフ

欧文書体にはセリフとサンセリフがあり、
ロゴタイプに既存書体が使われることも多い

- 欧文書体には、セリフ（画線の先端に突起のあるスタイル）とサンセリフ（「サン」は「無」の意味。セリフのないスタイル）がある。

- ほかにスクリプトやブラックレターなどいくつかのスタイルがあるが、可読性や視認性を考えると、セリフとサンセリフが使われることが多い。

- 有名なロゴタイプにも既存の欧文書体が使われている。

- 例えば、高級ブランド、ディオールのロゴタイプには Nicolas Cochin、ファッション雑誌『VOGUE』には Didot というセリフ系の既存書体が用いられている。

- また、高級ブランド、ルイ・ヴィトンのロゴタイプには Futura、ルフトハンザ航空には Helvetica というサンセリフ系の既存書体が使われている。

ディオールのロゴタイプには Nicolas Cochin（上）、ルイ・ヴィトンの
ロゴタイプには Futura（下）が使われている。

欧文書体のイメージ

出したい雰囲気に合わせて
フォントを適材適所で使う

- 欧文書体にはそれぞれ異なるイメージがあり、それらをうまく使い分けることによって出したい雰囲気を演出することができる。

- 例えば、高級感を出したいなら、古代ローマの建造物や碑文の文字をベースにした書体 Trajan や、銅版彫刻の華麗なスクリプト体 Palace Script や先端に細いセリフがついた Copperplate Gothic などがある。

- また、信頼感を出したい場合には、機能的でカチッとした印象の書体 Helvetica や Univers などがある。実際にこれらの欧文書体は航空会社や銀行など信頼感が求められる企業のロゴタイプで使われている。

- 一方、カジュアルさが求められるような場合には、機能的な書体ではなく、手書きの筆跡を感じる温かみのある書体の方が向いている。

- このように出したい雰囲気に合わせて、書体を選ぶことが重要だ。迷った時には、「現代的／古典的」「信頼感／カジュアル」など、イメージを言語化して検証してみるとよい。

TRAJAN

COPPERPLATE GOTHIC

Helvetica

上：古代ローマの文字を手本にした Trajan は高級感を感じる書体。
中：ディーン＆デルーカのロゴタイプは Copperplate Gothic。
下：信頼感を演出する書体 Helvetica はルフトハンザ航空で使われている。

欧文ロゴタイプのポイント

リズム感、黒みの分散、見た目の大きさに注意し、全体のバランスが取れているかを確認

- 欧文ロゴタイプをデザインする時に気をつけるべきポイントは以下の3つ。

- 1. まず、文字の並び方にリズム感を感じるかどうか。和文のように1マスに1文字ずつ収めるのではなく、欧文はベースライン（下辺）を基準に各文字がリズムよく並んでいるかが重要。

- 2. 次に画線の黒みが分散しているかどうか。線が重なり合う箇所に黒みが集中すると、そこだけ重くなり、目が留まってしまう。黒みを分散させるため、線を細く削ったり、横にずらしたりして調整する。文字の黒い部分と空間の白い部分のバランスが取れているのが理想。

- 3. 数値で測って同じに合わせるのではなく見た目で調整する。数値で同じ高さに揃えても見た目で文字が小さく見えることがある。目で見た時に同じくらいの大きさに感じられるよう調整することが重要。

- 欧文ロゴタイプを作る際には、部分ではなく全体を見て、字並びや黒みのバランスが取れているかどうか確認すること。

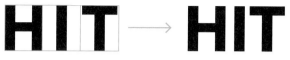

HIT → **HIT**

1マス1文字

1. 見た目で字間を調整する

MV → **MV**

黒みが集中

2. 黒みを分散する

HOH → **HOH**

上下の高さを揃えると
Oが小さく見える

3. HよりOを少し大きくすると
　同じ大きさに見える

1. 1文字1マスではなくリズムよく並べる
2. 黒みが集中しないよう分散させる
3. 数値で合わせず見た目で調整する

合字を使う

合字とは 2 文字以上の文字が組み合わされて 1 文字になったもの。ロゴタイプにも使われる

- 合字（ligature）とは、2 つ以上の文字が組み合わされて 1 文字になったもの。

- 小文字 f と i が組み合わされた fi 合字、f と l が組み合わされた fl 合字などがある。 3 文字が組み合わされている ffi 合字や ffl 合字もある。

- 合字は隣り合う文字がぶつかりそうになる場合や字間が空いてしまう場合などに用いられる。古代ローマの碑文にも見られ、金属活字時代以降、デジタルフォントの時代になっても一般的に使われてきた。

- 現在では、ソフトウェア上で設定しておくと自動で合字に変換してくれる機能もある（Adobe InDesign > OpenType 機能 > 任意の合字）。

- ロゴタイプで合字が使われている例も時々見かける。

fとiを別々に打ったもの　　　　　　　fとiが合字になったもの

fi、fl 合字のあるロゴタイプ（https://www.fireflydrinks.com）

合字は文章中だけでなく、ロゴタイプでも使われている。

大文字・小文字

**欧文ロゴタイプに大文字小文字のどちらを使うか、
以下の4種類に分けられる**

- 欧文ロゴタイプの場合、1. すべて大文字、2. すべて小文字、3. キャップ＆ロー（最初だけ大文字で、あとは小文字）、4. 大文字・小文字が混在するなど、いろいろな表記の方法がある。

- 大文字は上下の高さが一定なので、大文字だけでロゴタイプを組むと全体がスクエアな印象になる。

- 小文字だけでロゴを組むと上下の高さが凸凹するが、読みやすく、柔らかい印象になる。WebサイトのURLはすべて小文字で組まれるので、ロゴタイプに小文字を用いる企業も増えてきている。

- 文章中で社名を欧文表記する場合、一般的にキャップ＆ローになるので、頭文字だけ大文字のロゴタイプは文章の中でも読みやすい。

- それらのルールに沿わず、文字の形によって大文字・小文字を自由に選んでデザインする場合もある。

1. VISA NETFLIX NOKIA

2. yahoo! amazon dyson

3. Microsoft Google YouTube

4. BRAUN htc KYOCERA

1. 大文字のみのロゴ
2. 小文字のみのロゴ
3. キャップ＆ローのロゴ
4. 大文字・小文字が混在するロゴ

欧文のレタースペーシング

レタースペーシングと呼ばれる文字間調整は
ロゴタイプには必須

- 「レタースペーシング」とは、文字間調整のこと。文字同士が視覚的に均等に並んで見えるよう、文字と文字の間隔を調整することを指す。

- ロゴタイプや見出しなどの短い単語を組む時は、文字をベタ組みのままにせず、スペーシングを行うと見出しとしての訴求力が高まる。

- 例えば、右図のように「MOLA」という文字を並べた時、L と A の間は空いているが、MOL の間は詰まっているので、L と A の空きに合わせて全体のスペーシングを調整する。LA から着手すると効率がよい。

- スペーシングにおいては、文字を数値的に等間隔に並べるのではなく、文字間が視覚的に揃って見えるように調整を行う。

- 多くの欧文フォントには隣り合う文字との間隔を指定したカーニング情報が埋め込まれており、文字同士がきれいに並ぶよう調整されている。

MOL → MOLA

空きが気になるけれど
これ以上詰められない…

前から順に
調整を始めてしまうと…

「A」が加わった時に全体の
バランスが保てなくなる

OLA → MOLA

「LA」を優先して
着手することで…

効率よく全体のバランスを保った
スペーシングができる

L と A の空きに合わせて全体のスペーシングを調整する。
『レタースペーシング　タイポグラフィにおける文字間調整の考え方』（今市達也、BNN）より

欧文の錯視調整

図形で見られる錯視は文字でも起こるため
ロゴタイプを作る時にも錯視調整する

- 数値上は同じ長さなのに片方が短く見えたり、まっすぐな線が曲がって見えたりするような現象を錯視という。多くの図形で錯視が生じるが、ロゴタイプを作る時も錯視を考慮する必要がある。

- 1. 例えば、大文字 X では 2 本の斜線をそのまま交差させるとズレて見えるため（ポゲンドルフ錯視）、右図のようにわずかに斜線の位置をずらして、まっすぐに見えるように補正している。

- 2. また、大文字 H では横棒を上下の真ん中に来るように配置すると、真ん中より下がって見える（上方過大視）。そのため、数値の上下真ん中よりもやや上に横棒を配置して、見た目で真ん中に見えるように調整している。

- 3. 大文字 V の 2 本の斜線が交わり合う箇所は黒みが強くなり、重く見えるため、線の内側をわずかに削って細くしている。

- 4. 大文字 H と O を同じ高さで作ると、O の方が小さく見える。同じ高さに揃って見えるようにするためには、H より O の高さをわずかに高くする。

- これらは、見た目でバランスよく見えるように行われる文字の錯視調整の一例。

1. 大文字 X の斜線をずらす

2. 大文字 H の横棒の位置を
上下真ん中よりやや上げる

3. 大文字 V の黒みを削る

4. 大文字 H より O を大きくする

欧文フォントにおける錯視調整の一例。
右下は Avenir Next Condensed、それ以外は Neue Frutiger

2 行以上の調整

2 行以上のロゴタイプを行頭揃えで組む場合は
左端の位置を調整する

- 2 行以上の欧文ロゴタイプを行頭揃え（左寄せ）で組む場合、気をつけなければならない点がいくつかある。左端に合わせてロゴタイプを組むと、文字の形によっては右に凹んでいるように見えてしまう。

- 例えば、右ページのように「NEW OXFORD SPELLING DICTIONARY」という 4 行のロゴタイプを行頭揃えで組む場合、すべての行の左端を 1 行目の N の左端に合わせてしまうと、2 行目の O と 3 行目の S が右に凹んで見える。

- N と D の左端が直線であるのに対し、O と S は曲線であるため、数値で左端ぴったりに揃えてしまうと、右に凹んで見えてしまう。

- 実際の本では 2 行目、3 行目の行頭をわずかに左にはみ出させることによって、2 行目、3 行目が凹んで見えるのを回避している。

- 2 行以上になるロゴタイプ、タイトル、見出しなどを組む場合には、このような行頭位置の調整が行われている。

左：意図的に数値で左端に合わせて作ったサンプル
右：見た目で揃って見えるよう調整された実際の書籍タイトル

『New Oxford Spelling Dictionary』（Oxford University Press）より

明朝とゴシック

既存フォントがそのままロゴタイプに使われることは少ないが例外もある

- 和文書体には、明朝体とゴシック体がある。

- 明朝体は、筆で書いたような線の抑揚があり、ハネや払いなど楷書の特徴を残したスタイル。欧文書体のセリフ体にあたる。可読性が高く、小説などじっくり読みたい文章で使われることが多い。

- ゴシック体は、線の抑揚はほとんどなく、一定の太さで構成されたスタイル。欧文書体のサンセリフ体にあたる。視認性が求められる看板の表示などでよく見かける。

- これらの書体が企業のロゴタイプなどでそのまま使われることは少ないが、可読性や効率が重視される場面で使われることもある。

- 例えば、コンビニのプライベートブランド商品（PB 商品）のパッケージでは実際に既存フォントが使われている。PB 商品は種類が多く、商品の回転も早いため、商品ごとに新しくロゴタイプを作るよりも既存フォントを使った方がよいからだ。

- 実際、セブン-イレブンとファミリーマートの PB 商品には、ゴシック体と明朝体の既存フォントが使われている。

セブン-イレブンの PB 商品には、たづがね角ゴシックが、ファミリーマートの PB 商品には筑紫明朝が使われている。

和文書体のイメージ

135

和文ロゴタイプを作る時は
和文書体が持つイメージが参考になる

- 欧文書体同様、和文書体にもそれぞれ異なるイメージがあり、書体をうまく使い分けることによって出したい雰囲気を演出することができる。

- かわいらしさを演出するポップな手書き文字、おどろおどろしい感じになる古印体など、書体を使い分けることで様々な印象を作り出せる。

- 和文ロゴタイプを作る時も書体が持つイメージを応用する。

- 例えば、信頼感が求められる銀行のロゴタイプなどは太めのゴシック体をベースにしたり、ティーン向けのカジュアルなブランドなどはポップな手書き風ロゴにしたり、文字から受ける印象を利用できる。

- 和文ロゴタイプの場合は、普段から見慣れているため、そのロゴが出したいイメージを演出できているかどうか直感的に気づきやすい。

ナポリ風チキンソテーと
人参のグラッセ

はじけるゼリービーンズ、
イソップ寓話集

古戦場から廃墟まで
ミステリーツアー

すみずみまで驚きの白さ
新洗浄成分配合

上から順に、かわいい手書き文字（クックハンド）、楽しさを演出する
文字（すずむし）、ホラーっぽい文字（JCT 淡斎古印体「歌」）、清潔
感のある文字（モトヤアポロ）

『目的で探すフォント見本帳』（BNN）より

和文ロゴタイプのポイント

大きさと重心、ふところの広さ、
エレメントの形、濃度を揃える

- 和文ロゴタイプをデザインする時に気をつけるべきポイントは以下の4つ。

- 1. 大きさと重心を揃える。字面（右図参照）いっぱいに文字を入れると、大きさが揃わず、重心も揺れる。

- 2. ふところの広さを揃える。ふところ（画線で囲まれた部分）の広さにばらつきが出ないように調整する。

- 3. エレメント（部位の形状）を揃える。払いの角度や先端の形が一定のルールに沿ってデザインされるようにする。例えば、1画目の終筆部を垂直に切り落としたら、2画目以降の終筆部も垂直に揃える。

- 4. 濃度を揃える。太いロゴタイプの場合、すべての線を同じ太さにすると画数の少ない文字は細く見える。見た目で同じ太さに見えるよう、画数の少ない文字はやや太くして調整する。

- 欧文同様、和文ロゴタイプも全体のバランスに気をつけてデザインする。

字面

1. 大きさと重心を揃える
字面いっぱいに文字を入れると
大きさと重心が揃わないので（上）
調整する（下）

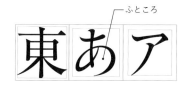

ふところ

2. ふところの広さを揃える
画数の少ない文字は字面を小さめにする

3. エレメントを揃える
エレメント調整前（左）と調整後（右）

4. 濃度を揃える
同じ太さで書くと「国」より「十」が細く
見えるので（上）、「十」を太くする（下）

1-4 図版作成：成澤正信

食欲をそそる筆文字

様々な種類があるので、イメージを的確に伝え、そのイメージ通りのロゴを作ることが大切

- 和文ロゴタイプで多いのが、筆で書かれた文字。飲食店や食品パッケージなど、食欲をそそられるようなシーンで筆文字がよく使われている。

- 例えば、和食などの店舗、日本酒などのパッケージで求められるのは、丁寧に作られた上質感を演出するような和のイメージだ。文字がうまければ、味そのものもおいしく感じられるので、細みで上品なロゴタイプが多い。

- 一方、ラーメン店や居酒屋などの店舗で求められるのは、こってりとしたエネルギッシュなイメージ。店主のこだわりと情熱を演出するような、太めで、勢いのある筆文字のロゴタイプが人気。

- 創作和食など、個性的でカジュアルなイメージを出したい場合は、文字の形をくずして、デザインされた筆文字などもよく使われる。

- このように、食欲をそそる筆文字には様々な種類があるので、出したいイメージを的確に伝えて書いてもらうことが重要。

創業明治元年
堅焼煎餅

特濃スープ
東京No.1の店

温泉でゆった～り
気の向く方へ行けばいいじゃない
無計画の旅

上から順に、和菓子のロゴに使えそうな文字（ヒラギノ行書体）、ラーメンのロゴ
に使えそうな文字（大髭 113）、個性的でカジュアルな手書き文字（DF クラフト墨）

『目的で探すフォント見本帳』（BNN）より

縦組みと横組み

縦組み用と横組み用のロゴタイプでは
文字の形やスペーシングが異なる場合がある

- ロゴタイプを作る場合、縦組み用と横組み用を別々に用意する場合もある。

- 例えば、企業名などのロゴタイプは、名刺では横組み、屋外看板では縦組みにする必要がある。屋外看板ではスペースが限られているため、印象が変わらないくらいわずかに平体をかけたり、文字間を詰めたりする。

- また、食品パッケージは、縦と横の両方で置かれることもあるため、ひとつのパッケージで縦組みロゴと横組みのロゴタイプを併記することも多い。

- 例えば、「明治おいしい牛乳」のロゴタイプには縦組み用と横組み用があり、それぞれでわずかに文字の形が変えられていたり、スペーシングが違っていたりする。

- このように、縦組みと横組みのロゴタイプでは隣り合う文字の形状が変わるため、それに合わせて文字の形やスペーシングを調整する必要がある。

上：りそな銀行のロゴの比較。縦組みは文字がわずかに平たくなっている。
下：明治おいしい牛乳の横組みの「し」は縦組みより巻き込みが強い。

139 漢字と仮名のバランス

仮名の方が漢字より小ぶりに作られており、
ロゴタイプでも仮名を小さくすることがある

- 和文フォントは、正方形の仮想ボディ（右図）の中でデザインされる。仮想ボディに対して、実際の文字が入っている範囲を字面といい、漢字、ひらがな、カタカナでそれぞれの字面の大きさ（字面率）が異なる。

- 一般的に漢字の字面が最も大きく、次にひらがな、最も小さいのがカタカナである。例えば、游明朝体の場合、右図のような字面率でそれぞれの文字が作られている。

- 漢字と仮名を同じ字面率で作ると、画数が少なく、文字内部の空間が大きい仮名の方が漢字より大きく見えてしまう。そのため、仮名を少し小さくすると、文字を組んだ時にバランスが取れ、読みやすくなる。

- よって、同じ大きさのフォントを並べてロゴタイプにすると、自然に漢字が大きく、仮名が小さくなる。オリジナルでロゴタイプを作る場合もこの法則に従って、仮名を少し小さめにすると収まりがよくなる。

- また、助詞に相当する仮名部分を極端に小さくしてメリハリをつける方法もあり、書籍のタイトルやキャッチコピーなどでよく使われている。

仮想ボディ　字面

游明朝体の字面率。漢字（93%）、ひらがな（83%）、カタカナ（82%）

上：漢字、ひらがな、カタカナの字面率の比較図（游明朝体 R）
下：助詞の文字を小さくしてメリハリをつけた例
『プロダクトデザイン [改訂版]』『コンセプトが伝わるデザインのロジック』（2冊とも BNN）より

和欧混植

140

和欧混植では、和文に合わせて欧文を大きくし、文字の位置が揃うよう調整する

- 単語や文章の中に和文と欧文が混ざって組まれていることを「和欧混植」という。

- 和文フォントの中に含まれているアルファベット（付属欧文、従属欧文ともいう）は、和文の高さや大きさに合わせて作られている。「座標軸 X」など短い単語では問題ないが、和文フォントの付属欧文で長めの英単語を組むと不自然に見えることがある。

- そのような場合は、和欧混植用に欧文を調整してある和文フォントを使うか、欧文部分を別の欧文フォントに置き換えて調整する。

- 和文フォントの付属欧文を別の欧文フォントに置き換える場合、和文と欧文を同じサイズで表示すると、欧文の方が小さく見えるので、欧文を少し大きくする。また、和文と欧文を並べると文字の上下の位置が揃わないので、欧文の位置を少し下げて揃える。

- 和欧混植の考え方はロゴタイプを作る時にも応用できる。和文と欧文の成り立ちが異なることを考慮し、それぞれの文字サイズや文字の位置を調整する。

東国 Hop 日本

和文と欧文に別々のフォントを使い、和欧混植の調整をしていない例。
和文に比べて欧文が小さく、文字の上下の位置が合っていない。
和文と欧文の間も空いている。

東国Hop日本

和欧混植の調整をした例。
欧文を拡大し、文字の上下の位置を下げて調整している。

何も調整してない和欧混植（上）と調整した和欧混植（下）の比較

和文のレタースペーシング

画数が少なく、文字間が空いてしまう文字を基準に
全体のスペーシングをする

- 「131 欧文のレタースペーシング」で説明したように、和文ロゴタイプでもレタースペーシングが必要になる。

- 欧文同様、文字の形をよく観察して、視覚的に文字間が揃うようにレタースペーシングを行う。

- 例えば、ひらがなの「つ」を横組みにしたり、「し」を縦組みにしたりする場合は文字のまわりに詰められない空間ができるので、スペーシングが難しくなる。

- また、カタカナは「シ」「フ」など、斜めに払う形状の文字が多いため、そのような文字が続くと字間が空いて見える。

- 「古代エジプト文明について」のように、漢字と仮名で構成されたロゴタイプはスペーシングが難しい。

- そのような場合は、単語の中で最も空いてしまう文字間を基準として、ほかの文字をスペーシングすると調整しやすくなる。

古代エジプト文明について

ベタ組／トラッキング 0

空き　　大きな空き　　　　　　　　微妙に近い線　　空き

古代エジプト文明について

空き　　オスメスの関係　　　　　　一文字が離れている

今回は「ついて」を基準にして調整を行う

古代エジプト文明について

完成！

「古代エジプト文明について」のスペーシング。画数が少ないために、詰めすぎると窮屈に見えがちな「ついて」を基準に調整する。

『レタースペーシング タイポグラフィにおける文字間調整の考え方』（今市達也、BNN）より

和文の錯視調整

欧文同様、和文でも錯視が起こるため、
ロゴタイプを作る時も錯視調整する

- 「132 欧文の錯視調整」同様、和文でも錯視が起きるので調整する。

- 1. 例えば、フォントの「田」の内側の□はすべて同じ大きさではない。上下の真ん中に横棒を置くと下がって見えるため、見た目で上下真ん中に見えるようにわずかに横棒の位置を上げている（上方過大視）。同様に縦棒も見た目で左右の真ん中に見えるようにわずかに左に寄せている。

- 2. 「付」の人偏の縦棒の左側と右側のラインを垂直にすると、錯視のため、左に倒れて見える。そのため、縦棒の左側のラインの下部をわずかに広げて台形にし、左に倒れないように調整している。

- 3. 「木」の右払いの終筆部を左払いの終筆部と同じ高さにすると、右に傾いているように見えるので、右払いの終筆部をわずかに上げて調整する。

- 4. 「通」の之繞（しんにょう）の終筆部を水平にすると、下がって見えるので、わずかに上げる。「廻」「超」でも同じように終筆部を処理する。

- このように、フォント作成で行われている錯視調整をロゴタイプにも応用することができる。

1. 横棒をやや上に縦棒をやや左に配置

2. 人偏縦棒の左側を末広がりにする

3. 右払いの終筆部をわずかに上げる

4. 右払いの終筆部をわずかに上げる

和文フォントにおける錯視調整の一例（游明朝体の場合）

143 画数の少ない漢字の調整

**画数の少ない漢字はやや太くし、
空きすぎないよう前後を詰める**

- 和文ロゴタイプの中に、ほかより明らかに画数が少ない文字が1文字だけ混ざっていることがある。このような場合は、そこだけスカスカに空いて見えるので、調整が必要になる。

- 例えば、「第一回戦」などの文字を縦に組んだ場合、1マスに1文字を並べると、漢字「一」の前後の空きが目立ってしまう。また、「一」だけ画数が少ないので、弱く見える。

- そのような場合は、「一」をやや太くし、前後の空きを詰めて、4文字全体のバランスを整える。

- このような調整はパッケージデザインでもよく行われており、キリンビール「一番搾り」のロゴタイプでも「一」を太くして字間を詰めている。

- 拗促音「っ」「ゃ」などがロゴタイプに混ざっているような場合にも調整が必要になる。

第一回戦　第一回戦　第一回戦

1マスに1文字。　　　ちょうどよい空き　　　詰めすぎ
空きすぎ

漢字「一」がある縦組みのロゴタイプでは、「一」の上下のスペーシングを調整する。

フレンドリーな丸ゴシックのロゴ

親しみを感じるロゴには、丸ゴシック系の文字が合う。
文字は手書きで起こし、アレンジを加えて引き立てる

- 丸ゴシックの文字は看板や標識など、あらゆる場所で目にする。例えば道路標識の「止まれ」の文字は丸ゴシックの文字で書かれている。普段見慣れた書体であるため、視認性が高く、目にも留まりやすい。

- ロゴに使われる書体の中でも、丸ゴシック系のフォントは需要が高い。様々なデザインのフォントが開発され、バリエーションも豊富だ。

- 手書きで起こした丸文字は、より一層親しみを感じさせる。ロゴの制作においては、細部に注意しながら加工を施して、オリジナリティを高めることができる。

- 右のブックカバーのロゴは、「進路相談室」という学校を思わせるタイトル文字を、若い読者が手に取りやすいよう、丸ゴシックをベースに書き起こしている。

- 本文記事のインタビュー形式の内容は読みやすい。そこで、タイトル文字の背景に黄色の筆記体の文字を配置して、本文記事のにぎやかさを伝えている。

- 色数は黄色と黒の2色。読者の注意を引きつける配色だ。

『フリーランスの進路相談室』Workship MAGAZINE 監修・著／KADOKAWA ／
装丁・イラスト：橋本太郎／©KADOKAWA CORPORATION 2021

145 手作り感のあるロゴ

本のタイトルロゴを手作りして、
オリジナリティを出す

- ロゴやシンボルをハンドメイドの工作で作成すると、温かみのある仕上がりになる。

- ひとつひとつを手作りして仕上げる商品やサービスを提供する企業のロゴには、手作り感にあふれたロゴが似合うだろう。

- 手書きのロゴは、筆やカリグラフィペンなどの描画材料を使って文字や形を起こし、複数作成して、これらをスキャンし、よいものを組み合わせると効率的だ。画材は、意外性のあるものを使うことで、独特のタッチが表れる。

- さらに、版画の手法で彫ることで、独特なタッチが生まれる。ハンコのような凸版では、文字そのものではなく、文字の周囲部分を彫る作業になるため、独特なタッチが表れる。

- 右ページに掲載した『やさいおやつ やさいごはん』のタイトル文字ではユニークな手法が用いられている。本のテーマに合わせ、さつまいもに文字を彫刻して"芋版"を作成し、これを刷ってデータ化した。

『やさいおやつ やさいごはん』植松良枝 著／ポプラ社／装丁：大森裕二

著者の個性を活かすロゴ

書籍タイトルに著者の個性を活かすには、著者自ら書いたサイン文字を使う方法がある

- 書籍のタイトル文字を著者自ら起こした装丁の本がある。本のジャンルにもよるが、著者自身がテーマになった本ではとりわけ有効だろう。

- 書き文字には書いた人の個性が表れる。読者は、その文字から著者の個性を読み取ることができる。

- 書き文字を依頼する場合は、複数のバリエーションの文字を書いてもらい、一番よいものを採用するのがよいだろう。デジタルで切り貼りすれば、複数の手書き文字の中からよい文字だけを組み合わせることもできる。

- 右ページ、『生きるかたち　高橋健小説集』のカバーのタイトル文字は、著者 高橋健氏の自筆によるもの。力強い筆致の文字を選び、タイトルの文字を組んでいる。

- 『下手くそやけどなんとか生きてるねん。』のカバーのタイトル文字も、著者 渡邊洋次郎氏の自筆によるもの。著者の個性が際立ち、本書の内容を強く印象づけている。

左：『生きるかたち　高橋健小説集』高橋健 著／ポプラ社
右：『下手くそやけどなんとか生きてるねん。』渡邊洋次郎 著／現代書館
装丁：大森裕二

147 余白を活かすロゴ

本のタイトルロゴについて、大きさや余白の活かし方を
書店戦略の観点から見てみる

- 本のタイトル文字はできるだけ大きく、目立つようにするのが一般的な考え方。しかし、あえてタイトル文字を小さくする方法が有効な場合がある。

- 書店では、平積みや面陳列など、本のカバーや表紙が見えるように本を並べる方法がある。しかし、似たテーマの本が並んだ時には、あえて文字を小さくすることで、目立つ現象が起きる。読者が「なんだろう？」と思って気に留めるようになる。

- 書店戦略では、タイトルのロゴを小さくし、帯の面積を大きくして目立たせてる手法もある。広い面積の帯には、本書の情報をフルカラーで載せたり、キャッチコピーや推薦の言葉を大きく配置することで、ほかの本と差別化ができる。

- あえて余白を大きく取る方法も有効だ。右ページに掲載した本は、タイトル文字は控えめで、余白の色面を大きく取っている。

『Wabi-Sabi わびさびを読み解く for Artists, Designers, Poets & Philosophers』
レナード・コーレン 著、内藤ゆき子 訳／ BNN ／装丁：林規章

間違いを修正したロゴ

あえて間違えたタイトルに加筆して目立たせる。
赤字の修正が本のコンセプトを伝えている

- 失敗や間違いは、ネガティブなイメージである。しかし、あえて失敗することで目立つ場合もある。本好きな人であれば、とりわけ文字の間違いには注意を向けるはずだ。

- 間違いをプラスのイメージに変換する、あるいは本の魅力に取り入れるにはどんな仕掛けが有効だろうか。

- 右に紹介した本は、タイトル文字の最も目立つ要素をあえて間違えることで、読者の興味を誘っている。朱書きの指示は、本づくりの編集プロセスそのものがテーマになっていることを読者に伝えている。

- 赤い帯はインパクトを高め、書店で訴求力のある装丁になっている。

- タイトル文字の書体は内外文字印刷株式会社の活字（28ポイント）を加工して使用。著者名・サブコピー（編集・DTPなど）の書体は筑紫オールド明朝を使用。赤字の「の」は手書き文字。

『たのしい編集 本づくりの基礎技術 — 編集、DTP、校正、装幀』
和田文夫・大西美穂 著／ガイア・オペレーションズ／装丁：大森裕二

画像と文字を絡めたロゴ

ビジュアルの要素に合わせてタイトルを溶け込ませると、一体感が表れ、独特な効果が生まれる

- 装丁デザインでは、書籍カバーに使われる写真や絵と書籍のタイトル文字を組み合わせてレイアウトを行う手法がある。タイトル文字をビジュアルの要素に合わせて溶け込ませて一体化させて、独特な効果を狙う手法だ。

- 雑誌の装丁においては、タイトル文字とメインビジュアルの人物を重ねる場合、文字の一部がビジュアルで切り取られる場合がある。タイトル文字がビジュアルで隠れるため、タイトルが読めるぎりぎりまで文字位置を微調整する。

- 例えば、山並みの写真の上（空の部分）にタイトル文字（横組）を置く場合は、文字の下部をグラデーションでぼかして、山の稜線に溶け込ませる手法がある。山の向こうに想いを馳せたタイトルと絡み合って悠久の時を喚起させる効果が生まれる。

- イラストとタイトルを組み合わせる場合でも、タイトル文字をイラストと同化させることで、統一感を出したり、一体感を出す手法もある。

- 右の書籍では、『臓器漂流』のタイトル文字をスミ文字、人体解剖図の図版を薄いグレーで印刷し、さらに UV 加工がしてあるので、血管と文字が絡んで一体化して見え、書籍のテーマが一層浮かび上がる。

人体解剖図の図版は UV 加工
で盛り上げている

『臓器漂流—移植医療の死角』木村 良一 著／ポプラ社／装丁：大森裕二

150 レトロな雰囲気の木版活字のロゴ

木版活字、版木に彫られた文字を活用し、
素朴で力強いタイトルロゴを作成する

- 活字の発明は中国にルーツがあると言われている。金属活字を使った活版印刷の技術は、江戸時代末～明治初期に東アジアに伝来するが、それまで中国と日本では、印刷の主流は木版印刷であった。木版印刷では手彫りで文字を形作り、版に絵の具や墨汁などを塗り、紙をあてて上から馬棟で摺って制作する。

- 右ページで紹介する本は、中国で製作された木版活字の文字を組み合わせて組まれている。手本となる文字を当時の文献や資料から探し、文字を採取する。これをスキャンし、細部を修正してロゴを組んでいる。

- 採取できなかった文字は、偏や旁などの部首別に探し出して大きさを整え、まとまりが出るように調整して作る。彫師の個性があるため、払いのカーブや止めなどのクセを見つけるのがコツだ。

- 時代によっては、現在の漢字がまだないものもあり、部首の作りが違う（旧字）ものもある。同じ彫師と思われるグループ内で探さなくてはならないので、簡単ではないが、時代を超えて太古の職人の文字を今に蘇らせる楽しさがある。

左：『島津家の戦争』米窪明美 著／集英社インターナショナル
右：『大書評芸』立川談四楼 著／ポプラ社
装丁：大森裕二

左：『中國活字本圖録・清代民國巻』
右：『木活字印刷首抄本 第一集』
木活字の印刷物を見ることができる資料集

参考文献

『タイポグラフィ・ベイシック』高田雄吉、パイインターナショナル、2018 年

『伝わるロゴの基本』ウジトモコ、グラフィック社、2013 年

『Typography02　ロゴをつくろう!』グラフィック社、2013 年

『Brand Identity Rule Index CI & VI デザイン、新・100 の法則』ケビン・ブーデルマン、キム・ヤン、
カート・ウォズニアック、BNN、2011 年

『要点で学ぶ、デザインの法則 150』ウィリアム・リドウェル、クリスティナ・ホールデン、ジル・バトラー、
BNN、2015 年

『要点で学ぶ、色と形の法則 150』名取和幸・竹澤智美、BNN、2020 年

『産業財産標準テキスト［商標編］』独立行政法人 工業所有権情報・研修館、2011 年

『現代デザイン事典』平凡社、1997 年

『WHY から始めよ! インスパイア型リーダーはここが違う』
サイモン・シネック、日本経済新聞出版、2012 年

『ロゴデザインの教科書 良質な見本から学べるすぐに使えるアイデア帳』
植田 阿希、SB クリエイティブ、2020 年

『ロゴデザインの現場　事例で学ぶデザイン技法としてのブランディング』
佐藤浩二・小野圭介・田中雄一郎、エムディエヌコーポレーション、2016 年

『色彩検定 公式テキスト 1 級編』色彩検定協会

『色彩検定 公式テキスト UD 級』色彩検定協会

『これ、誰がデザインしたの?』渡部千春、美術出版社、2004 年

『Typography 10　日本語のロゴとタイトル』グラフィック社、2016 年

『ロゴライフ　有名ロゴ 100 の変遷』ロン・ファン・デル・フルーフト、グラフィック社、2014 年

『ロゴのつくりかたアイデア帖 " いい感じ " に仕上げる 65 の引き出し』遠島啓介、インプレス、2020 年

『フォントのふしぎ　ブランドのロゴはなぜ高そうに見えるのか?』小林章、美術出版社、2011 年

『欧文書体 2 定番書体と演出法』小林章、美術出版社、2008 年

『欧文書体のつくり方　美しいカーブと心地よい字並びのために』小林章、Book&Design、2020 年

『レタースペーシング　タイポグラフィにおける文字間調整の考え方』今市達也、BNN、2021 年

『目的で探すフォント見本帳』タイポグラフィ・ブックス編集部編、BNN、2019 年

『連続講座 明朝体の教室 2 【漢字】2 錯視の回避と部分のデザイン』小宮山博史・鳥海修、阿佐ヶ谷美
術専門学校視覚デザイン科　連続講座「明朝体の教室」実行委員会、2019 年

図版クレジット

以下はすべて Adobe Stock
003 ©Ryuji ©tkyszk ©PixieMe
005 ©Deriel
007 ©eskay lim
008 ©Игорь Головнёв ©yu_photo
009 ©doganmesut ©chrisdorney
010 ©rvlsoft ©FourLeafLover ©dlyastokiv
013 ©dlyastokiv
019 ©Thaspol ©Albo
020 ©chapinasu
021 ©dlyastokiv
022 ©DISTROLOGO ©don16 ©Marina Zlochin
©Amelia
023 ©rvlsoft
024 ©Ксения Бондарь
025-26 ©dlyastokiv
035 ©め〜め〜
037 ©Hassyoudo ©aduchinootonosama
©sonda0112 ©PhotoNetwork
039 ©svetko
041 ©Rassco
042 ©thbangkok
043 ©HBS
046 ©blanche

047 ©logistock ©nexusby
053 ©ＶＯＲＴＥＸ
054 ©dlyastokiv
067 ©youarehere
068 ©graphicolic
083-085, 088 ©dlyastokiv
088 ©artism_studio
092 ©Kocka ©Arif ©teracreonte
093 ©dlyastokiv
095 ©tamayura39
096 ©Artinun ©alswart
097 ©yu_photo
115 ©dlyastokiv
117-118 ©dlyastokiv
119 ©Ricochet64 ©JHVEPhoto
120 © 四郎丸 ©Fotokon
©luis emilio villegas amador/EyeEm
126 ©andersphoto ©hanohiki
127 ©pyty ©Markus Mainka
130 ©dlyastokiv ©rvlsoft
138 ©yu_photo ©beeboys

著者

生田信一 ［いくた・しんいち］
1958 年福井県生まれ。編集者・ライター。ファーインクにて書籍や Web マガジンの執筆・制作などを行うほか、教育機関や企業でデザイン・印刷関連の講義を受け持つ。共著書に『Design Basic Book ［第 2 版］ —はじめて学ぶ、デザインの法則—』（生田信一・大森裕二・亀尾敦 著、BNN）がある。本書の項目 040–053, 055–057, 060, 062–082, 090–092, 144, 147 を執筆。

板谷成雄 ［いたや・しげお］
1955 年生まれ。出版社勤務を経てフリーランスの装丁デザイナー・編集者。組版、造本、装丁デザイン〜プリプレスを手がけた書籍多数。著書に『エディトリアル技術教本』（オーム社）、『デザインを学ぶ』シリーズ（共著、エムディーエヌコーポレーション）などがある。本書の項目 006, 027–029 を執筆。

大森裕二 ［おおもり・ゆうじ］
グラフィックデザイナー。装幀をメインに活動。美術館の宣材、企業宣伝物なども手がける。「造本装幀コンクール」経済産業大臣賞・日本図書館協会賞 受賞。ドイツ・ライプツィヒ「世界で最も美しい本」銀賞受賞。「中国で最も美しい本」審査員に招聘され講演活動を行う。本書の項目 145–146, 148–150 を執筆。

酒井さより ［さかい・さより］
広告制作プロダクション・広告代理店を経てフリーランスのコピーライター、ライター
に。百貨店、不動産の広告、会社案内、フリーペーパーや社内報などを手がける。
書籍は『暮らしの図鑑 文房具』『暮らしの図鑑 木のもの』（ともに共著・翔泳社）など。
本書の項目 001–004, 007–012, 018–022, 024–026, 035–039 を執筆。

シオザワヒロユキ ［しおざわ・ひろゆき］
アートディレクター。多摩美術大学グラフィックデザイン科卒業。広告代理店、制作
会社にて広告制作、ブランディングなどを手がける。現在フリーランス。教育機関や
企業、自治体でデザイン、ディレクション、ブランディング、広報の講義を行う。日本
産業広告賞受賞。本書の項目 005, 013–017, 023, 030–034, 054, 058–059, 061,
083–089, 100–120 を執筆。

宮後優子 ［みやご・ゆうこ］
デザイン書編集者。東京藝術大学美術学部芸術学科卒業後、出版社勤務。デザイン
専門誌『デザインの現場』『Typography』の編集長を経て、2018 年に出版社・ギャ
ラリー Book&Design を設立。東京藝術大学、桑沢デザイン研究所非常勤講師。本
書の項目 093–099, 121–143 を執筆。

Design Rule Index
要点で学ぶ、ロゴの法則 150

2021 年 12 月 15 日　初版第 1 刷発行

著者　　　　生田信一、板谷成雄、大森裕二、酒井さより、シオザワヒロユキ、宮後優子
監修　　　　シオザワヒロユキ

表紙デザイン　半澤雅仁（POWER GRAPHIXX inc.）
DTP　　　　生田祐子（ファーインク）、磯辺加代子
編集　　　　宮後優子

発行人　　　上原哲郎
発行所　　　株式会社ビー・エヌ・エヌ
　　　　　　〒150-0022　東京都渋谷区恵比寿南一丁目 20 番 6 号
　　　　　　Fax: 03-5725-1511　E-mail: info@bnn.co.jp　URL: www.bnn.co.jp

印刷・製本　シナノ印刷株式会社

ISBN 978-4-8025-1203-9
Printed in Japan